世界名畫家全集　何政廣主編

提香 Tiziano

藝術家出版社

威尼斯畫派大師

提 香
Tiziano

何政廣◎主編

藝術家出版社

目　錄

前言

　　提香（Tiziano Vecelli, 1488/1490-1576）是文藝復興盛期的威尼斯畫派代表畫家。出生在威尼斯共和國靠近阿爾卑斯山麓的村莊，後來以畫藝活躍於威尼斯、帕多瓦，榮登威尼斯共和國首席畫家的位置，羅馬教皇也邀請他到梵諦岡觀景殿作畫，提供他居住豪華寬綽的宅院，爲教皇保羅三世畫像。他活到九十歲的天壽，生前即享受到藝術家的名聲與社會的尊崇地位，當時很少有畫家能與提香這種幸運的際遇相比擬。

　　一五五七年出版的威尼斯派繪畫論中，即記載提香在「母親的胎內就是一個畫家」。九歲到威尼斯學畫，二十餘歲即與喬爾喬涅合作完成〈田園的合奏〉和〈沈睡的維納斯〉等後來成爲美術史的名畫。二十六歲以後，提香發揮了更大的天份，他應邀在宮廷王侯貴族家中作畫，爲威尼斯的聖瑪利亞教堂作二幅祭壇畫〈聖母昇天圖〉、〈皮沙羅的聖母圖〉，此後並作了許多宗教畫與肖像畫，對盛期文藝復興繪畫的發展貢獻極大。

　　提香的名畫，歷經五百年留存至今真蹟，多數典藏在世界各大美術館。我先後在威尼斯市政府大會議廳、總督宮、學院美術館、翡冷翠烏菲茲美術館、巴黎羅浮宮、馬德里的普拉多美術館、華盛頓國立美術館、倫敦國家畫廊等地美術館，親眼看過提香的油畫。印象最深的是在羅馬波格塞美術館二樓陳列的一幅〈神聖與世俗之愛〉，這是提香初期傑作，也是威尼斯派繪畫古典形式達到巔峰代表作，光線與色彩統一的視覺形式，完美的典範。畫中裸體女性代表純潔、精神的愛，穿衣女性則象徵世俗、裝飾的愛。有趣的是，對於此畫主題解釋，發生過多次爭論，從〈天眞的美與裝飾的美〉（1613）、〈三個愛〉（1650）、〈俗愛與神愛〉（1693）、〈神聖女性與俗世女性〉（1700）直到流傳至今日的〈神聖與世俗的愛〉（1792-），提香表達了架空與眞實、自然與文明、道德與悅樂等不同層次的愛情，追求基督教的理想與異教的理想之調和與統一。

　　提香後期的傑作〈烏比諾的維納斯〉、〈達娜伊〉等，雖然描繪的是與畫家同處一個時代的女性——威尼斯的美女，但空間環境的襯托，使畫面顯出隱秘親近的氣氛，提香的充滿官能美、人間性的繪畫，被評論家譽爲裸體藝術的極致。

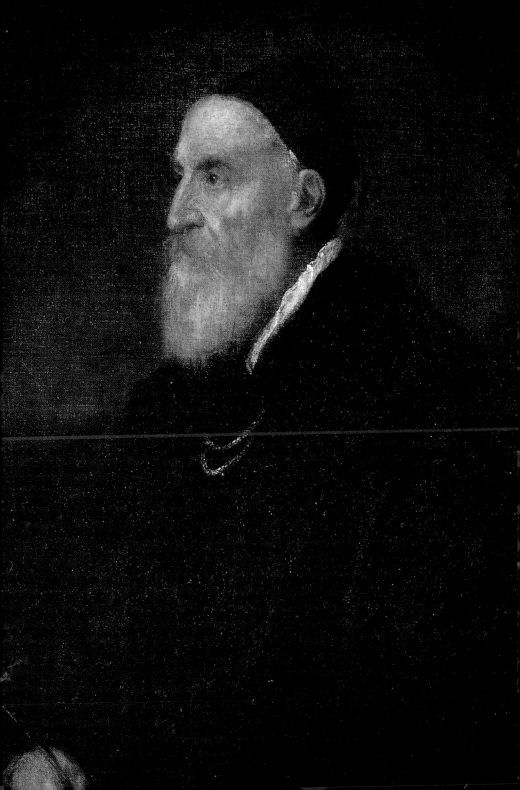

威尼斯畫派大師
提香的生涯與繪畫

　　在十六世紀，繪畫史上尚找不到像提香的色彩那樣豐富生動又自足。對發跡於威尼斯的提香而言，色彩已成為他繪畫的基本要素。他以之來建構氣氛，傳達感覺，並用色彩來引發觀者的反應。他運用色彩，不論是大膽奔放或優雅柔情，乃至於任意不調和，均能給他的作品注入跳動的生命力。提香可以說是第一位將色彩當成主體表現的藝術家，他為後來的畫家打開了一條新途徑。

把色彩當主體表現的藝術家

　　與提香同時代的美術史學家瓦沙里及大師米開朗基羅，卻對提香的作品有不同的看法。前者認為，提香是以吸引觀者的色彩來掩飾他畫面上的結構不足；後者則批評稱，雖然提香的手法與色彩很高明，遺憾的是他並沒有把素描學好。他們持此種看法，顯然是因為他們的故鄉翡冷翠所重視的乃是線條與造形，而將色彩放在次要的地位。

自畫像　1567-1568 年
油彩、畫布
86 × 69cm　馬德里普
拉多美術館藏
（前頁圖）

猶迪絲　1508-1509年　壁畫　212×345cm　威尼斯私人收藏

　　從上段的評述，很明顯表達了威尼斯與翡冷翠在繪畫技法上，成強烈的對比，此種對比也表現在兩個城市的固有特質上：威尼斯活潑洋溢著陽光，飄浮在水面上，充滿了嘉年華會的音樂；翡冷翠則是一個擁有強烈感情及民風驕傲的城市。威尼斯充滿詩情畫意，翡冷翠則全然呈現幾何造形的美感；威尼斯人說話輕快，一如聖馬可具有異國情調的拜占庭式的方形會堂，而翡冷翠人說話則純然而精準，有如堅硬的大理石雕像一般。

　　在翡冷翠畫家的作品中，色彩是依附於構圖，他們總是謹慎地詮釋描繪上的構圖，而威尼斯畫家的作品，尤其是提香的作品，構圖只是提供一個粗淺的架構，畫家必須在此架構上盡其可能地探索色彩畫面。提香在畫布上將色彩的能量予以組織化，顯現了色彩本身的感性，此種嶄新的技法，預示了現代藝術的發展，這是瓦沙里及米開朗基羅等天才所無法瞭解到的。

此外，提香畫僱主所委託的，而非描繪他的憑空想像，他所畫的每一幅作品無論是宗教、神話的或當代的題材，均能符合他自己的理念要求，同時也能滿足僱主的需要。這是因為雙方對生活的態度完全相似，藝術家與僱主均關心新人文主義傳統，以人性做為世界的衡量標準，他們都覺得人們應體現美好的事物與美學的愉悅。

更重要的是，威尼斯的畫家已較熟悉油畫的技法，他們發現此技法更容易表現他們的作畫意圖，像提香一層又一層的透明油彩，即創造出真實肉感的幻覺。如果說威尼斯的繪畫代表油畫技法的成長，那也同時意味著藝術品味的改變，主顧們開始要求更具表現性的藝術，不大重視理想而較偏愛情感的表露；這也就是說義大利的藝術，開始從重視秩序的古典風格，轉向較情緒化的表現風格，而朝矯飾主義及巴洛克風尚邁進。

自幼顯露天分並從鑲嵌藝術入手

提香（Tiziano）一四八八年生於義大利北部小城卡多爾（Cadore），卡多爾位處近阿爾卑斯山的皮亞夫河畔，他的家族維西里（Vecelli）是該地區的望族之一。提香在家中排行老二，家族中有律師、行政官及公證師，就是沒有從事過繪畫行業的。由於出身在一個嚴謹的家庭背景，他始終對金錢的管理採取謹慎的態度，他生活簡樸，清心寡慾，即使他後來變得富有也不改其本色。

為了使自己顯得老成持重，提香總是把自己裝扮得比實際年齡大一些，沒有任何文件記錄他出生的正確時間，這一直是史家爭議的題目之一。據威尼斯聖康西亞諾教區的死亡登記稱，提香死於一五七六年八月廿七日，享年一百零三歲，依此推算他應出生於一四七三年；不過據他一五七一年八月一日致函菲利普二世的信中稱，他當時已九十五歲；然而依照他同時代的美術史家喬吉歐・瓦沙里（Giorgio Vasari）一五六八年所出版《藝術家列傳》

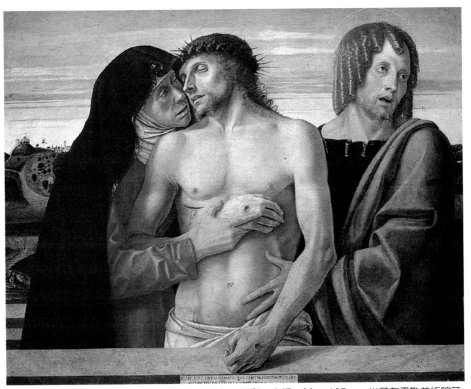

提香的老師堅提勒‧貝里尼　基督之死　1460 年　蛋彩、木板　86×107cm　米蘭布雷勒美術館藏

　　的陳述稱，瓦沙里在一五六六年與提香見面時，他是七十六歲，而另一名史家羅多維可‧多爾賽（Lodovico Dolce）則在一五五七年記錄稱，提香於一五〇八年在芳達哥‧特德希（Fondaco Tedeschi）製作壁畫時，只有廿歲，從這些不同的證據顯示，提香的出生年代大約是在一四八八年至一四九〇年之間。

　　當提香九歲時，他與長兄法蘭西斯哥‧安東尼（Francesco Antonio）遷往威尼斯，他叔父安東尼奧當時是威尼斯的公務員，發現他們兄弟倆頗有藝術天分，即鼓勵他們，並介紹他們去賽巴斯提安諾‧朱卡托（Sebastiano Zuccato）兄弟開設的鑲嵌工作坊學習。不久，哥哥法蘭西斯哥似乎對生意與軍事生涯更感興趣，而提香對鑲嵌藝術日漸精通，並繼續在堅提勒‧貝里尼（Gentile Bellini）與喬凡尼‧貝里尼（Giovanni　Bellini）的工作坊學習繪

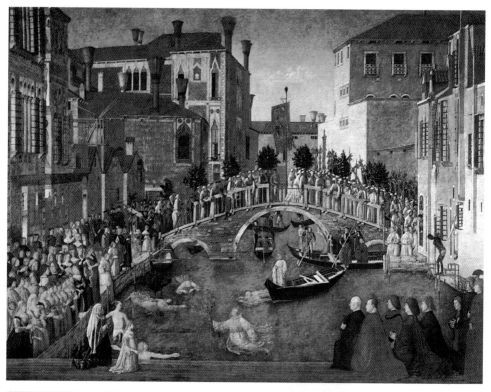

堅提勒・貝里尼
十字架的奇蹟　1500 年
油彩、畫布　323 × 430cm
威尼斯學院美術館藏
（上圖）

維托爾・卡巴西歐
十字架的奇蹟　1500 年
（左圖）

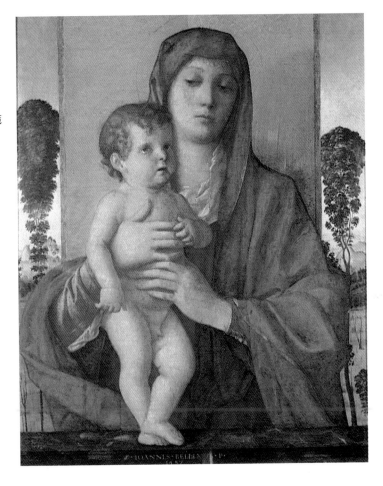

畫。

　　一五○○年當提香來到威尼斯時，「聖馬可共和國」正處於巔峰發展時期，其商業帝國已延伸到地中海的中東部，乃至於賽普魯斯；此時輝煌的建築林立，描述性的繪畫學派開始盛行。由於潮濕空氣與海水的影響，壁畫逐漸由堂皇的敘事性繪畫所替代，像維托爾‧卡巴西歐（Vittore Carpaccio）、提香的老師堅提勒，均接受過委託製作這類繪畫。當時威尼斯的官方畫師即是堅提勒的兄弟喬凡尼，他能成為當時新畫派的領導人之一，得歸功於他能熟練地掌握光線與色彩。

威尼斯繪畫能演變出獨特的風格，也是歷經了一段漫長的藝術影響，它面海又接近東方，自第五世紀建城以來即具東方色彩，其聖母像就繪成平面而色彩豐富的拜占庭式（Byzantine），之後到了中世紀的晚期，又受到來自北方強調自然世界而帶表現主義的線性哥德式（Gothic）風格影響，稍後則是接受源自文藝復興時期的翡冷翠人文主義的洗禮。不過威尼斯的繪畫在文藝復興時期，已逐漸發展出自己的綜合特色，它同時也反映出一個充滿延綿大海地平線及金碧輝煌宮廷與教堂的世界，這個世界瀰漫著虛幻無常的大霧以及水上閃爍搖晃的微光。

轉入大師喬凡尼・貝里尼的工作坊習畫

　　提香的第一個老師賽巴斯提安諾・朱卡托，是同行敬重的畫家兼鑲嵌藝術家，他曾被推選在威尼斯畫家公會任職過一段時間，他的兩個兒子後來也成為提香的知友。就像所有的新學徒一樣，提香可能住在老師家，並經歷過一段艱苦的學習過程。一般言，學徒起先總是要做一些卑賤的工作諸如磨顏料、清理調色盤、清洗畫筆及擦拭地板，以後進而練習素描，並為老師準備畫布，最後才有機會畫一些自己的畫作，這樣的學徒訓練總要經過五至七年，否則是無法加入公會的，學徒們直到有一天成為公會的會員後，才可以正式工作。

　　經過學徒訓練後成為正式的畫家，即可開始巡迴受僱做為畫師的助手，如此再經過二至三年才能成為獨當一面的畫師。提香在完成學徒生活後已十七歲，一五○五年他繼續跟隨堅提勒・貝里尼學習。據羅多維可・多爾賽的記錄稱，提香在成為堅提勒的助手後，無法忍受老師精確費時的古典手法，而老師卻認為提香

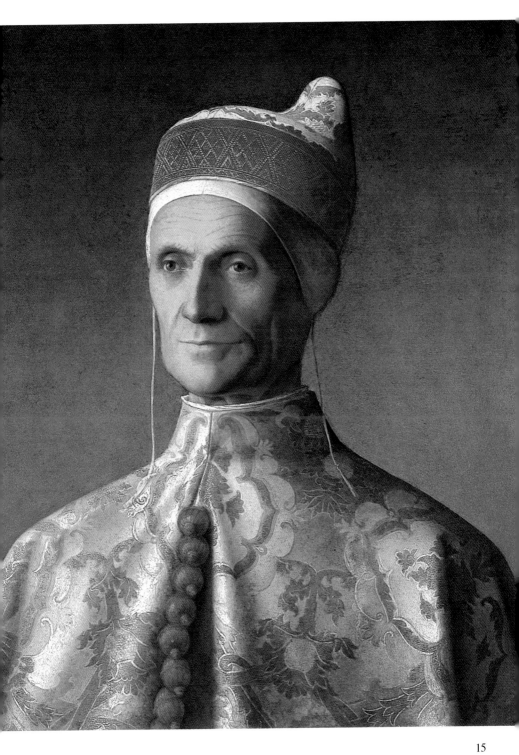

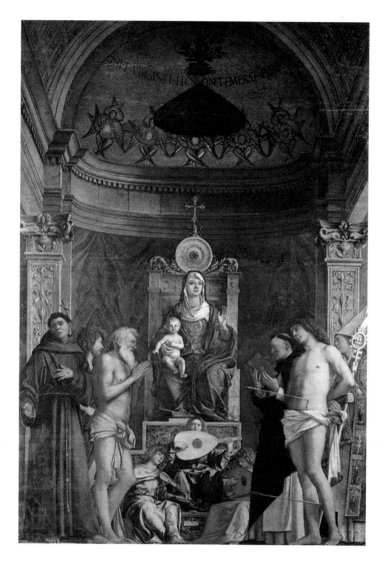

喬凡尼‧貝里尼
寶座的聖母與聖人
們　1485–1490 年
油彩、木板
471×258cm
威尼斯學院美術館
藏

畫得太快又大膽，不值得鼓勵。堅提勒此時已是威尼斯功成名就
的大師，提香早期的作品曾遵循過如此的古典手法，不過他也對
色彩的問題開始關注，這正說明了他何以會較喜歡堅提勒兄弟喬
凡尼的繪畫風格。

　　較具實驗精神的喬凡尼，此時正斷斷續續地為威尼斯政府大
議會廳進行一系列的壁畫製作，壁畫的主題是描述教皇亞歷山大

喬凡尼‧貝里尼
聖彼得殉教 1500年
油彩、畫布

三世與神聖羅馬皇帝菲得烈克經過長期衝突，如何於一一七七年在威尼斯達成和解。此系列圖畫中包括：神聖羅馬帝國的海軍如何被威尼斯的艦隊所擊敗；教皇贈金戒指予總督公爵，象徵威尼斯與海結為連理；皇帝菲得烈克向教皇輸誠；教皇在聖馬可大教堂舉行彌撒；教皇凱旋歸返羅馬時，騎兵林立而號角響徹雲天。這些神奇偉大的畫面，可惜已在一五七七年全部毀於祝融之災。

圖見13頁

　　喬凡尼也畫不同典型的聖母像，那渾圓的臉頰正天真地注視著肥胖的嬰兒，整個畫面非常感人。他所畫的聖母有時是以平坦的背景，有時則配以帶窗帘的風景，聖母與聖子的衣著簡單，不過她頭髮上的紗巾色彩豐富，質地優雅，整個造形雖曾受過拜占庭文化的影響，卻已具人性化的轉變。此外，喬凡尼還畫了一些知名的威尼斯人畫像，如著黑袍的貴族與威風的職業軍人，像他

圖見15頁

所描繪的道奇‧羅瑞達諾（Doge Loredano），即臉帶長老的睿智與微笑，瘦削帶皺紋的面容，威嚴中不失親切感。喬凡尼的畫像名滿威尼斯，富有的家族幾乎都有他的作品，除了畫像、聖母像及威尼斯歷史圖像外，他也應教堂要求提供繪製神壇作品的服務。

　　在提香跟隨喬凡尼做見習職工期間，顯然協助過他製作委託作品。提香自己也接下一些委託，他最早的委託作品之一，即是為威尼斯大家族之一傑可波‧皮沙羅（Jacopo Pesaro）主教，繪製

17

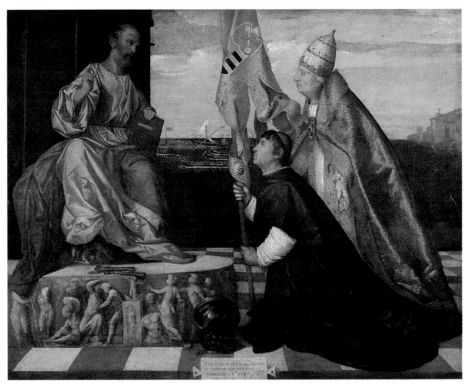

聖彼得，教皇亞歷山大六世及主教皮沙羅　1505-1509 年　油彩、木板　145 × 183cm　比利時安特衛普國立美術館藏（上圖）

聖彼得，教皇亞歷山大六世及主教皮沙羅一畫中的聖彼得座台裝飾雕刻　1505-1509 年　油彩、木板（下圖）

奧爾菲與艾利迪克　1508 年　油彩、畫布　39 × 53cm　貝爾加摩卡拉拉學院美術館藏（右頁圖）

他與教皇亞歷山大六世朝見聖彼得的圖像。圖中聖彼得正坐在左邊帶雕刻裝飾的高台上，此坐姿可能源自喬凡尼風格的啟發，右邊的主教與教皇的細緻線條描繪，則令人想起堅提勒的技法。

接受威尼斯的雙重傳統影響

提香在喬凡尼的工作坊工作了多久，無可考，不過提香可能在堅提勒一五○七年二月過世時仍為他工作，因為喬凡尼得繼續他兄弟堅提勒為聖馬可學校完成所委託的畫作。然而堅提勒真正的藝術接班人卻是維托爾・卡巴西歐。維托爾正像堅提勒一樣，擅長群眾林立的大堆頭壁畫製作，不過他也有自己的創意，並且能真正表達出威尼斯的特色。

提香與卡巴西歐在運用色彩及描寫細節上，均能將威尼斯城市的真實面貌記錄下來，他們將威尼斯的不同特色做出不一樣的表現，可以說是勢鈞力敵又相映益輝。卡巴西歐在表達威尼斯商

拉‧史基亞沃娜（斯拉夫女人） 1508-1510 年　油彩、畫布　117 × 97cm　倫敦國家畫廊

業與宗教的興盛外觀景貌上，尤關注到真實的外在裝飾，而提香在此方面的描繪，則比較注意色彩與人類的感覺以及知性的愉悅。

威尼斯在提香的時代，正像爬滿翠綠色百合花籃上絢爛盛開的花朵，環視在海與地之間的亞得里亞海礁湖上，經過了一千四百年，她經歷了風吹雨打的日夜潮汐、暴風、戰爭以及以商業為主的經濟財富興衰演變，她仍保留著一千三百年長時間的共和政體，可以說是人類歷史上維持最悠久的政府。威尼斯半東方半西方地坐落在兩個世界的交叉路上，她的藝術、她的建築、她的制度乃至於她的人民特質，均反映出此種雙重傳承的豐富傳統，是所有城市所罕見的。

威尼斯原是由住在北邊的居民，為逃避內陸入侵者的蹂躪而來此安全的離島上建立起來的，她已發展出很強烈的獨立與個人自由傳統。經由選舉而來的代表，其權力受到強力的監督與制衡所規範，以如此精神來運作她的政策，不管是任何社會階層的市民，只要他有企業抱負，均可以自己的方式參與貿易、漁業、造船、製鹽乃至製造玻璃等工業。威尼斯有兩大海上艦隊，一為防禦敵人來犯，一為貿易交流，如此保障了共和國的安全，又能使其國庫儲滿金銀。在提香的時代以及隨後的幾個世紀，威尼斯史無前例的財富，自然導引出一種安穩、雅緻、俗麗的生活方式，那可以說幾乎是日日昇平，夜夜歡宴。

如果威尼斯僅是如此，提香的生涯很可能有所改變，就一名聰明又具理性的服務業從業人而言，他很可能會調整自己的方向，而以卡巴西歐的風格來描繪。幸運的是提香尚有其他方面的才華，而威尼斯人也同時具有許多不同方面的特質：諸如對詩歌的反應，對田園詩的詠歎，乃至於對內省精神生活的反思，這些都反映在喬凡尼所繪溫柔似夢的聖母像中，甚至還出現於喬凡尼最早熟的學生喬爾喬涅‧卡斯提法蘭哥（Giorgione of Castelfranco）的閑散風景中。提香即深受喬爾喬涅他那明亮的新風格所影響，

波里杜羅的森林 1508 年 油彩、畫布 35 × 162cm 義大利帕多瓦市立美術館藏（上圖）
阿杜尼斯的誕生 1508 年 油彩、畫布 35 × 162cm 帕多瓦市立美術館藏（中圖）
阿杜尼斯的誕生（局部） 1508 年 油彩、畫布 帕多瓦市立美術館藏（下圖）

他無意去模仿卡巴西歐那種精細嚴整的畫風，而開始去實現自己
的藝術潛能。

成為喬爾喬涅的助手並發展自己風格

提香在堅提勒與喬凡尼的工作坊工作了一段時期之後，於一
五〇七年轉而成為喬爾喬涅的助手。喬爾喬涅是義大利藝術史上

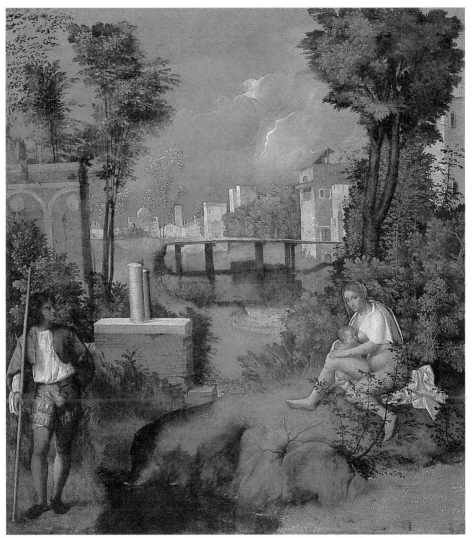

喬爾喬涅　暴風雨　1505-1507年　油彩、畫布　82×73cm　威尼斯學院美術館藏

最引人爭議又叫人難以理解的人物之一，他受託製作不少畫作，如今保存下來的作品僅存數件，其中只有〈暴風雨〉（The Tempest）是出自他的手跡，其餘均有眞僞的問題存在。沒有人能否定喬爾喬涅對藝術的貢獻，他可以稱得上是一位革新者、詩人、浪漫主義的先驅、第一位描繪人類精神的畫家，現代史學家

23

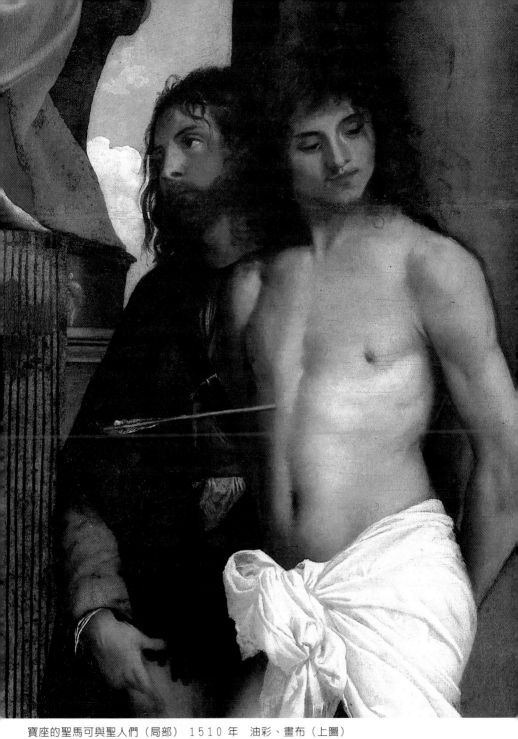

寶座的聖馬可與聖人們（局部） 1510 年 油彩、畫布（上圖）
寶座的聖馬可與聖人們 1510 年 油彩、畫布 230×149cm 威尼斯聖瑪利亞莎杜教堂藏（左頁圖）

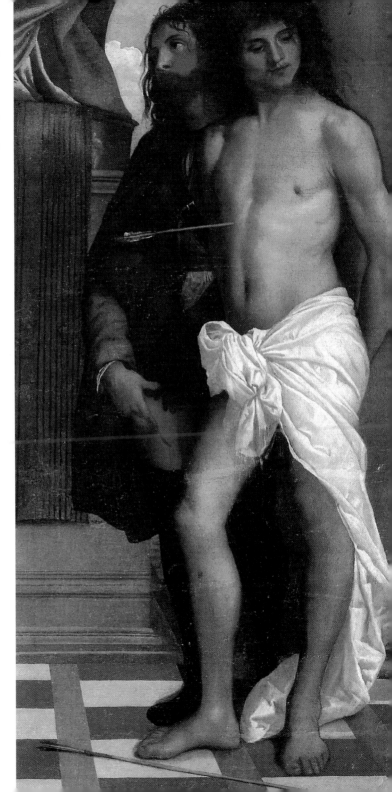

寶座的聖馬可與聖人
們（局部） 1510 年
油彩、畫布（右圖）

寶座的聖馬可與聖人
們（局部） 1510 年
油彩、畫布（左頁圖）

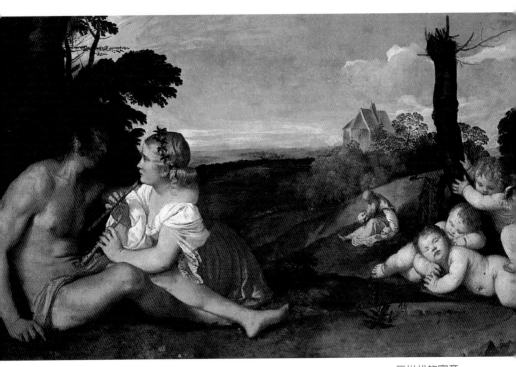

三世代的寓意
1511-1512 年
油彩、畫布
90×151cm　艾登堡
莎桑蘭德收藏，史克
特・蘭德國立美術藏

喬治・瑞奇特（George Richter）則推崇喬爾喬涅的藝術深得文藝
復興時期人文主義的精粹。

　　喬爾喬涅在習畫時深受喬凡尼的影響，不過他很早就開始對
油畫的新技法感到興趣，他曾在幾幅描繪聖母的畫作及以大衛頭
像為模型的繪畫中用油畫製作。根瓦沙里稱，他曾在為蘇蘭索
（Soranzo）家族華麗私人宮廷的外牆壁畫中加入油彩，此非正統的
技法，其持久性效果良好，使得喬爾喬涅的作品品質提高，後來
的畫家很快地爭相仿效。他的作品具詩意又充滿了金色光線與深
邃的光影，令觀者看其景物有如夢幻成真的感覺，他的色彩豐富
而溫暖，他的造形融入了環境之中，柔和得有如達文西的造形。

　　向喬爾喬涅索畫的請求愈來愈多，以致他不得不僱請助手幫
忙，在他的助手中有兩名年輕人深受其影響，其作品可以說是他
的翻版：一位是賽巴斯提安・皮昂波（Sebastiano del Piombo），

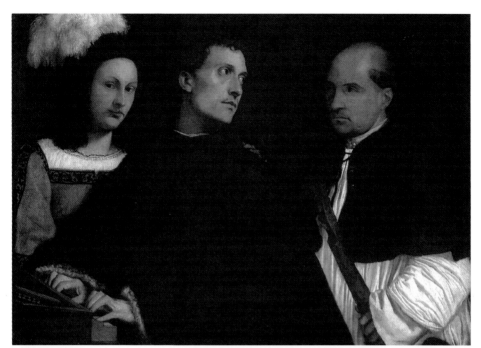

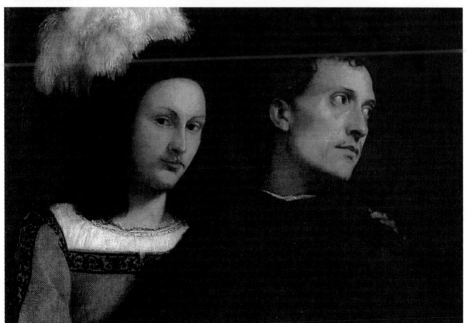

合奏中斷　1511-1512年　油彩、畫布　86.5×123.5cm　翡冷翠畢蒂美術館藏（上圖）
合奏中斷（局部）　1511-1512年　油彩、畫布（下圖）

他後來遷往羅馬發展並深得教皇克里門七世的寵愛；而另一位則是提香。當喬爾喬涅在他卅三歲即因鼠疫而英年早逝，瓦沙里歎息稱此乃世界的損失，但值得告慰的是，他的兩個學生後來都成為卓越的大師級人物，賽巴斯提安與提香可以說是青出於藍而勝於藍。

自一五○七年喬爾喬涅僱請提香到他工作坊擔任助手後，他們的關係造就了繪畫史上最光輝的合作，不過也產生了一些讓藝術學者感到非常困惑的問題。他倆之間數年的積極協力，產生了數件極關鍵性的作品，那段時間正是喬爾喬涅高度個人風格獲致成熟的階段，他最具特色的作品是沉潛於自然世界人類私密如夢般的情景。雖然他自己的思想不為一般人所瞭解，不過他似乎認為，繪畫主要是個人表現的媒介，而做為描述故事的工具則是次要的事。顯然他同時代的人們經常都在試圖找尋他作品中的確實意義，不過他們仍然自始至終就愛慕他那極為神奇的風景圖像。

提香在與大師合作期間，也同時發展出他自己的不同風格，在喬爾喬涅一五一○年卅三歲過世之後，提香曾將他未完成的作品做了某些變更。此種親密的合作關係以及不可考的結果，使學者很難去決定哪些是經由喬爾喬涅之手留下來的筆跡，哪些又是經由提香變動過的，想要找出答案，那是需要更進一步去研究兩者個自的獨特風格才行。

賦予女性裸體以健康人性

提香與喬爾喬涅的合作關係，可能起自喬爾喬涅受威尼斯政府委託去為新建的「日耳曼倉庫」（又名芳達哥・特德希）的正門進行裝飾工程。這項起於一五○七年的裝飾作品，如今已沒有什麼部分留傳下來，而僅剩下一件女性裸體碎片現在被懸掛在威尼斯學院的陳列館中。不過當時這項壁畫工程的確受人仰慕，一六五八年威尼斯雕刻家賈可莫・皮西尼（Giacomo Piccini）曾拷貝了提香的二個人物圖像，據學者安東尼・札尼提（Antonio Znetti）

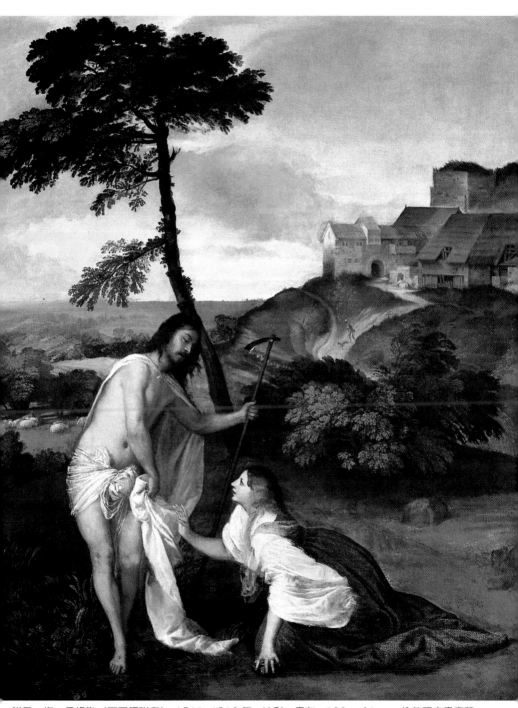

諾里・梅・丹格勒（不要觸碰我） 1511-1512年　油彩、畫布　109×91cm　倫敦國家畫廊藏

諾里‧梅‧丹格勒（不要觸碰我）（局部） 1511-1512 年　油彩、畫布

稱，在該壁畫作品中，提香的創意已讓他的老師喬爾喬涅都心生醋意了。

　　一五四一年，當瓦沙里訪問威尼斯時，他對芳達哥的壁畫卻有不同的評語。雖然他承認該作品設計不錯而色彩也很生動，不過卻認為喬爾喬涅只關心如何表現新奇的人物，並沒有對威尼斯歷史中的事件或插曲做出任何安排，讓觀者無法瞭解圖畫中的涵義。瓦沙里的抱怨其實已觸及到喬爾喬涅作品中最令人感興趣的部分，他許多作品主要在表達藝術家個人的見解而非描述外在的事件，其結構與內容似乎受到主觀的關照。諸如即興的色彩筆觸，造形的結構與形式，光線明暗對比的探索等問題，對現代的觀眾來說，那正如馬勒維奇的「黑上黑」作品一般的有效功能，但是在喬爾喬涅的那個時代，乃至於後來數代的觀眾，卻是期望繪畫是呈現他們所能認同得出來的人民與主題之圖像，才能讓他們看得懂。

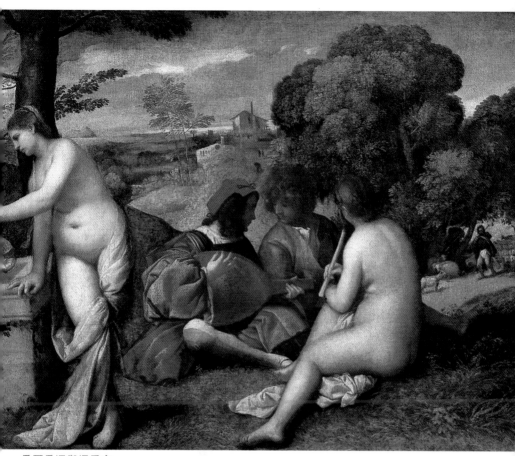

喬爾喬涅與提香合
作　田園的合奏
1510-1511 年
油彩、畫布
110 × 138cm
巴黎羅浮宮美術館
藏
主題、構圖、創意
出自喬爾喬涅，並
描繪部分人物及風
景。全體呈現金黃
色諧調為提香手筆
。

　　學者們在無法得悉喬爾喬涅的繪畫主題情況下，多半會提出
自己的建議，他們的探究有些是以事實為主，有些是屬於浪漫性
質的，有些意見也會誤導觀眾或相互矛盾。比方說他的一幅公認
為是〈三位哲學家〉的畫作，有時被人稱為〈三位智者〉，也有
人稱之為〈三位天文學家〉，而他的〈暴風雨〉被描述是一名士
兵與一名吉普賽人，但圖中的男人既未帶武器也沒有穿制服，而
女人除了披有一圍巾外，全身赤裸；至於他知名的〈田園的合
奏〉，可能提香曾參與一手，那是在描繪一個鄉村野餐，即興的
光天化日下的音樂會，詩人與他們的女神相會，或許是二名花樣
年華的鄉村女孩，正與兩名來自城市的男孩談情說愛等不一而

喬爾喬涅與提香合作
田園的合奏（局部）
1510-1511 年
油彩、畫布
巴黎羅浮宮美術館藏
（右頁圖）

喬爾喬涅與提香合作
田園的合奏（局部）
1510-1511 年
油彩、畫布
巴黎羅浮宮美術館藏
（左圖）

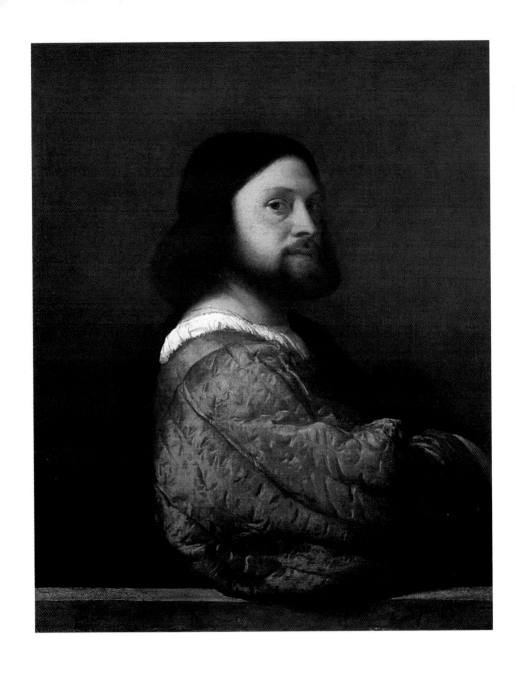

足。這幅現藏巴黎羅浮宮美術館的名畫,原是喬爾喬涅未完成作品,提香加以修飾完成。據研究,此畫的主題、構圖、創意等是喬爾喬涅的創作,而畫中的人物、風景的描繪部分,以及全體顯

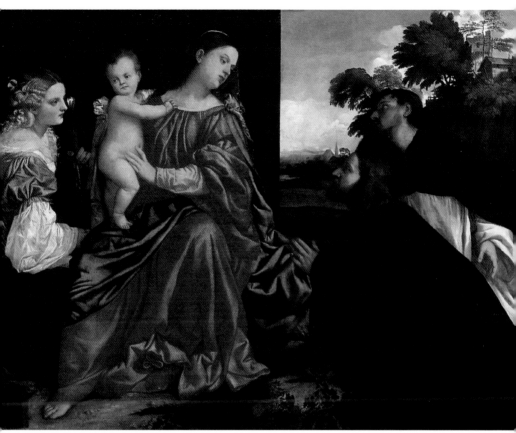

聖會話
1512-1514 年
油彩、畫布
138 × 185cm
馬米阿諾，馬納尼
‧羅卡收藏（上圖）

男人的肖像（巴巴
利哥家族成員）
1508-1510 年
油彩、畫布
81 × 66cm
倫敦國家畫廊藏
（左頁圖）

現的黃金色調，則被認爲是提香的手筆。

　　其實這些奇特又可愛的場景，並無時間性而美好如白日夢，那正是喬爾喬涅對藝術的最大貢獻。這些作品自有其視覺上的滿足條件，它暗示著藝術的需要並不帶有目的，他的人物既非扮演某種角色的演員，也不具任何象徵意涵，那只是風景畫中的元素。他的裸體人物混合著肉色調子，並非洩慾的對象，那只是完美的造形，而完美的世界中的美好人物，正符合了文藝復興時期的人文精神。

　　或許在完成芳達哥壁畫之後，提香即未再與喬爾喬涅一起工作。不過他的確持續地受到喬爾喬涅風格的影響，這是提香的天

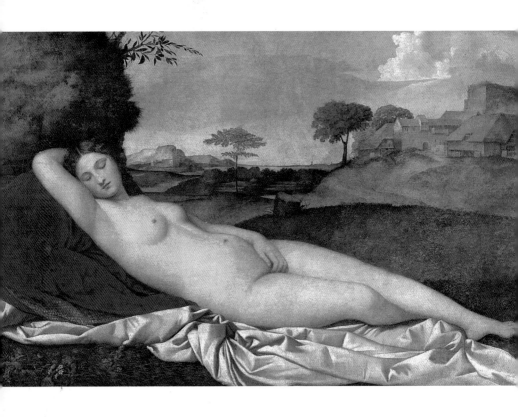

分獲得開啓的關鍵因素。喬爾喬涅喜歡直接在畫布上探索他的色
彩結構,而不用在紙上預作素描,此手法引吸了提香,以致有一
段時間他們的作品分別不出是出於誰的手筆。有一幅穿著優雅男
士的畫像,畫的是一名巴巴利哥(Barbarigo)家族的成員,如果
不是圖中底部留有提香的簽名,很可能會被誤認爲是喬爾喬涅的
作品了。

　　不過在提香的手中,喬爾喬涅的風格正進行了二種微妙的改
變,有些地方喬爾喬涅任由其涵義曖昧不清,而提香則鍾意使其
文學的參照明顯一些。當喬爾喬涅將女性裸體予以理想化時,提
香則賦予健康的人性,比方說,在喬爾喬涅死後他有一幅未完成
的畫作〈沉睡的維納斯〉(Sleeping Venus),後來由提香繼續完
成。喬爾喬涅畫的愛之女神幾乎近於抽象,細緻的線條加上柔和
的外形,而提香則在沒有對人物做出任何改變的情況下,於維納

沈睡的維納斯（局部） 1510-1511 年　油彩、畫布　德國德勒斯登國立繪畫館藏（上圖）
喬爾喬涅與提香合作　沈睡的維納斯　油彩、畫布　1510-1511 年　108.5 × 175cm　德國德勒斯登國
立繪畫館藏（左頁圖）

壁畫三聯作：
新生兒的奇蹟
1511年　油彩、畫布
320 × 315cm
帕多瓦史克奧勒・杜
・桑德藏

斯躺著的地方添加了華麗的絲綢布幔，而加強了其色情的意味，
對提香而言，一幅繪畫既是藝術的作品，也是日常必需用品。

赴帕多瓦發展並請助手協助

　　一五一○年，也就是喬爾喬涅過世的這一年，提香離開了威
尼斯前往他處尋找新的發展機會，此時路上旅行並不十分安全，
威尼斯正經歷接二連三的戰爭。威尼斯向內陸的擴張，帶來了無
限的發展成果，這引起了歐洲其他地區的警戒，為了阻遏威尼斯
「貪求無厭的慾望」，一個歐洲聯盟在一五○八年於法國的康布萊
（Cam Brai）形成了，他們準備將威尼斯所佔領的大陸土地予以瓜
分。此聯盟的成員包括教皇朱里佑二世、法蘭西的路易十二、神
聖羅馬皇帝馬克西米里安、西班牙與匈牙利的國王以及費瑞拉及
沙沃依的公爵。

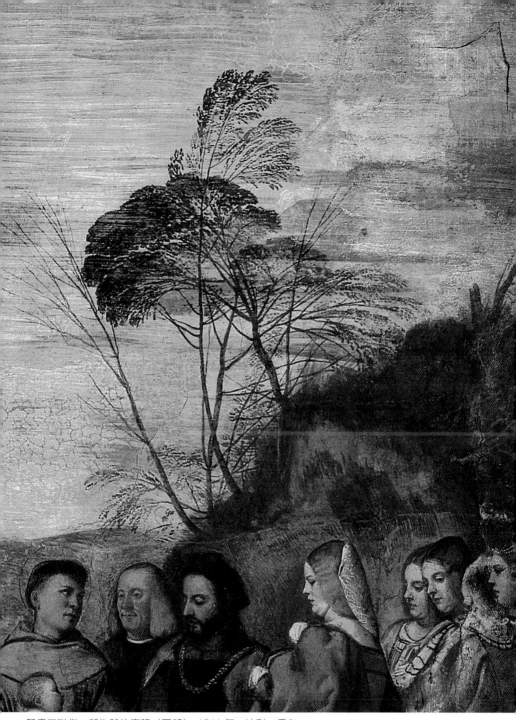

壁畫三聯作：新生兒的奇蹟（局部） 1511 年　油彩、畫布

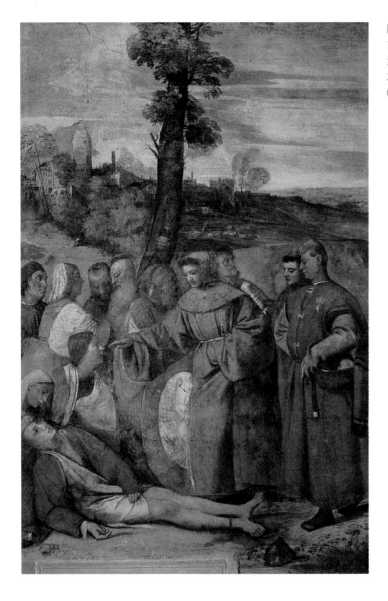

斷腳接合的奇蹟
1511年
油彩、畫布
327 × 220cm
帕多瓦史克奧勒
‧杜‧桑德藏

　　一五〇九年六月，教皇的軍隊奪走了威尼斯所佔領的拉溫
拿、法恩札及里米尼；路易十二併吞了布里斯西亞、貝加摩與克
里門；而帕多瓦、維森札與維羅拿，則成爲馬克西米里安的神聖
羅馬帝國之一部分，只有天然礁湖保障了威尼斯城本身的安全。
不過多疑的朱里佑二世突然與威尼斯談和，因爲教皇開始意識到

善妒丈夫的奇蹟
1511年
油彩、畫布
327 × 123cm
帕多瓦史克奧勒·
杜·桑德藏

法蘭西軍隊出現在義大利土地上危險性，而馬克西米里安不久也加入教皇的陣營以對抗法蘭西，西班牙國王跟進，這使得原來的聯盟關係實際上已崩潰。

在此段混亂的時期，威尼斯的生活仍舊一如往常，富有的人還是歌舞昇平，日日歡宴，或許他們對戰爭與政治不感興趣，而此時提香也未注意到旅途的危險，他選擇了帕多瓦為目的地。

提香在帕多瓦獲得了幾項壁畫工程，並請了一位當地的藝術家多明尼哥·康巴諾拉（Domenico Campagnola）為他的助手。在一張提香的草稿背面，還記錄著提香已支付多明尼哥有關「協助為帕多瓦軻拿羅皇宮正門壁畫工作費用」，而多明尼哥的素描作品背面，也顯示著他曾於一五一一年與提香一起為卡爾明學校的壁畫工作過，多明尼哥後來的繪畫作品有許多與提香非常類似。提香在帕多瓦所接受最重要的工程，當屬為聖徒學校製作的壁畫三聯作。

聖徒學校天花板的漏雨水滴已嚴重傷害到這些畫作，但仍可清晰辨認。畫作的色彩與構圖近似喬爾喬涅的作品，但提香自己的風格已然浮現，人物描繪得比喬爾喬涅的還要大而更有力量。其中的一幅壁畫描述著帕多瓦的守護神聖安東尼正與一名兒童講話，他允許這名兒童為母親的不忠提出辯護；另一幅描述著聖徒恢復了一名遭嫉妒丈夫殺害的女人之生命；第三幅則是聖徒治癒一名因虐待母親而以割斷自己腳做為處罰的年輕人。三幅作品的

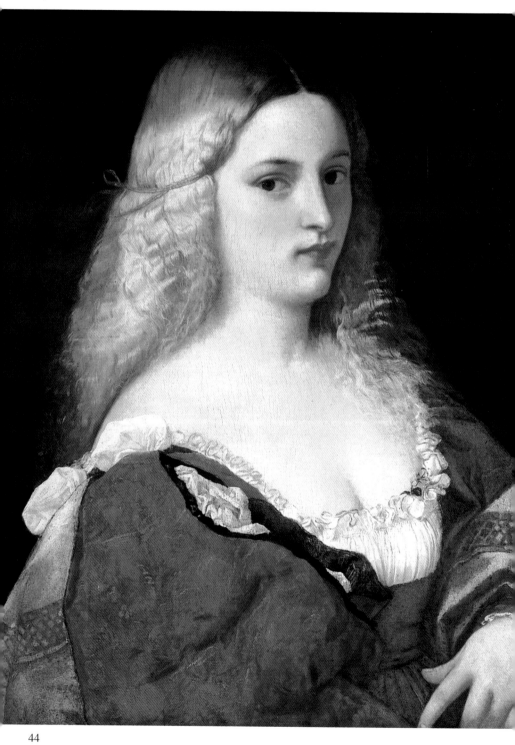

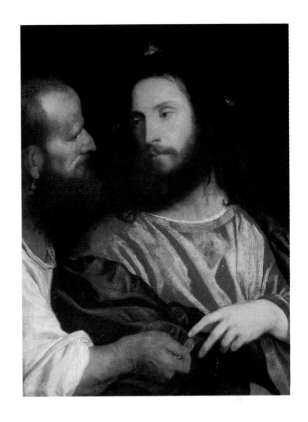

人物個性刻劃極為生動：貞潔的母親慈祥地傾聽她的孩子訴說；
受到驚嚇的妻子企圖閃避她丈夫的短劍；而聖安東尼治療好截斷
了的腳，令旁觀者滿臉驚奇。

　　在帕多瓦期間，提香除了繪畫之外，他的木刻作品也是了不
起的成就，〈信仰的勝利〉（Triumph of Faith）即是他的代表作之
一，此作品的原來木刻直到他返回威尼斯後才全部完成，不過其
原始圖樣可能是根據他在帕多瓦的一幅壁畫而來，表達的是相同
的主題。其實提香的〈信仰的勝利〉更像一幅壁畫，可能他當初
製作此作品的意圖，即是準備為那些無力購買藝術品的人，提供
一項大眾的家庭壁飾，其尺寸約為九英呎長十五英呎寬，主題是
描述威尼斯人熱愛生活的真實情狀。圖中的人群領頭的是亞當與
夏娃，接著是舊約聖經人物諾亞、摩西、亞布拉罕、一群異教先

知、由天使帶領的一群天真兒童，後面跟隨的是由人、公牛、獅子與鷹等福音象徵的帶翅膀的動物拉著的馬車，馬車上坐著的是耶穌基督，走在馬車後面的則是一群教會名士、聖徒等。此一史無前例的木刻作品，風格大膽又充滿生命力。

重返威尼斯畫起美女肖像圖

在提香一五一二年回威尼斯之前，曾在維森札（Vicenza）小住了一段時間，為當地的市政廳製作了一幅壁畫〈索羅門的判決〉（Judgement of Solomon），該作品後來在大廳改建時遭到毀損。當他再度在威尼斯安頓下來後，很快就恢復正常工作。富有的市民仍然渴望擁有喬爾喬涅的畫作，他們並期望提香能成為他的接班人，不過去完成喬爾喬涅未完成的作品只是提香的部分工作，他同時也埋首於自己的作品，俾便發展自己的才華。他的風格在技法與精神上，均與喬爾喬涅全然不同，提香的色彩較濃厚，筆觸較平滑柔和，其人物也比較性感而不似喬爾喬涅那樣理想化。

提香也就是在這個時期，開始著手繪製他拿手的美女肖像圖，在他的此類畫作中，主人翁有擁著花束的，有抱著鏡子的，還有一幅奇特的畫面是描繪希律王之女莎樂美（Salome），抱著施洗者約翰的頭有如一頂新帽子。這些肖像顯然出自相同的女人，而美女肖像可能具有二重目的，除了能帶給購買者愉悅之外，也可以用來出版廣為宣傳。

世俗的威尼斯可能是商業與藝術的混合體。威尼斯的妓女可以公開而輕易地遊走於上層社會之間，她們的豪華公寓通常是貴族與文人聚會之地，她們歡樂出入於酒會、音樂會及舞會之間，猶如大運河上的社交活動，她們衣著講究，極善於社交應酬，又精通做愛的藝術，為威尼斯增添了濃情美色。在一五四七年，威尼斯還特別為她們出版了一本尋芳指南，裡面明列出她們的芳名、價碼與所提供服務項目。

提香的這類塵世間的愛情女神畫作，極不似他同時代藝術家

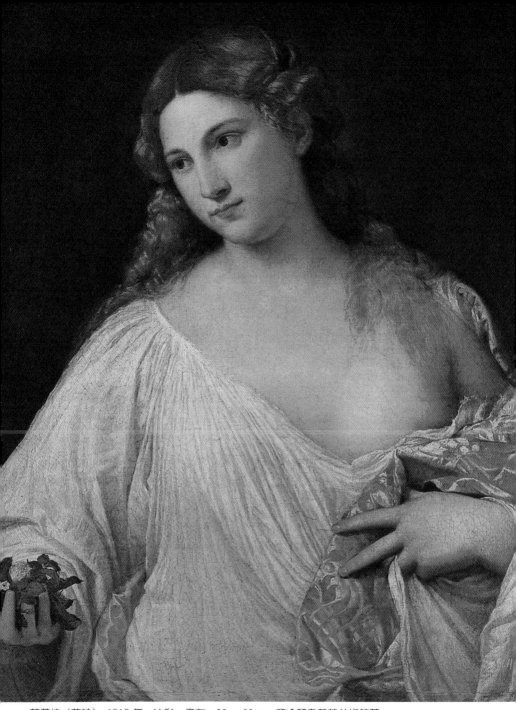

芙夢拉（花神） 1515 年　油彩、畫布　80×63cm　翡冷翠烏菲茲美術館藏

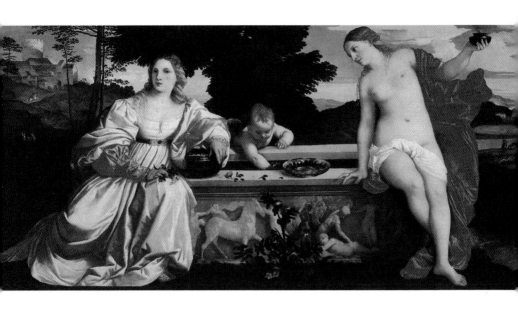

所畫的天國維納斯，這在威尼斯國務卿尼古拉·奧瑞里歐
（Niccolo Aurelio）大臣的委託繪製巨作之後，其發展達至巔峰，此
幅輝煌巨作有好幾個不同的名稱：諸如〈神聖與世俗之愛〉、〈純
樸與貪婪之愛〉、〈天眞與裝飾之美〉、〈女巫傾聽維納斯細訴〉、
〈天上的愛與人間的愛〉、〈坐在噴泉邊的二少女〉。曾經一度有
人認爲其主題取材自古典文學，但是〈神聖與世俗之愛〉顯然較
爲一般人所接受，它正好說明了當時流行小說中的一段插曲，該
小說即是法蘭西斯哥·柯倫拿（Francesco Colonna）所寫的「夢中
與波里亞愛人的愛情爭執」。

　　從這幅巨作的構圖、風景中的人物安排，可以看得出是受到
喬爾喬涅的影響，不過在實際作畫的過程中，並不全然依照喬爾
喬涅的技法。該作品較強調畫面上的肌理，畫布是採用絲綢緞
子；色彩也更爲生動活潑，尤其圖中的裸體肉色，正是眞實女人
的皮膚顏色，而不是非人間的理想主義。威尼斯人或許弄不清楚
喬爾喬涅畫作的涵義，但是他們對提香的作品，絕不會提出任何
疑難問題。

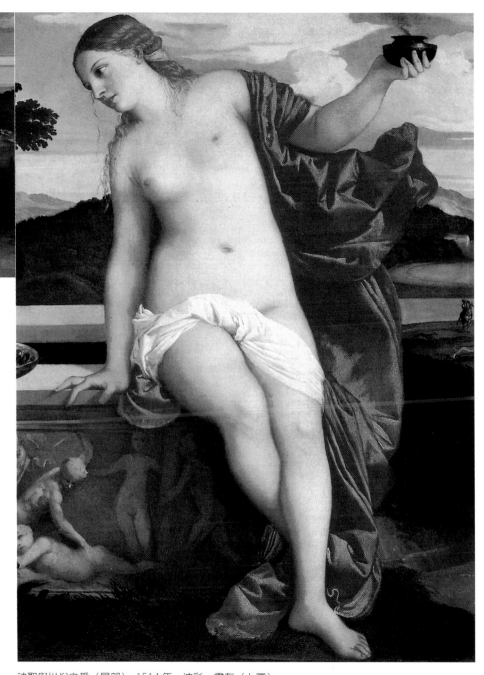

神聖與世俗之愛（局部） 1514年 油彩、畫布（上圖）
神聖與世俗之愛（天上的愛與地上的愛） 1514年 油彩、畫布 118×279cm 羅馬波格塞美術館藏
（左頁圖）

接替喬凡尼・貝里尼成為威尼斯第一畫師

到了一五一三年提香的名聲已如日中天。此時他必須做出抉擇，他可以在威尼斯停留，以謀求成為威尼斯第一畫師的職位，或者他也可以前往羅馬尋求發展。當時的羅馬正由梅迪奇教皇里奧十世統治，可以說是義大利最活躍的藝術推廣中心，提香的好友之一彼得・彭波（Pietro Bembo）正好出任教皇的秘書，也希望他一起前往羅馬。但是他的皮沙羅大顧客及巴里哥家族均捨不得他的離去，而威尼斯學院的成員安德里亞・拿瓦吉羅（Andrea Navagero）也堅持留他在家鄉發展。一五一三年五月卅一日，提香向威尼斯十人評議會提出申請成為大議會廳裝飾工程的監督人，並建議為大廳製作戰史壁畫。提香同時還請求給予他如喬凡尼同等的待遇。

提香的自信與他逐漸上升的名聲，必然予十人評議會深刻印象，一週之後他們接受了他的申請及所有附帶的條件，並下令鹽務局提供財務與助手支援。在搬進政府提供的新工作坊後，提香即開始為他的大議會廳戰史壁畫製作草圖，但是事情並非全然如此順利，他的行動引起了對手的嫉妒。經過不到一年的時間，十人評議會突然改變了決定，而認為提香尚不能接任威尼斯第一畫師的職位，他仍需列在等待的名單中，在此期間政府也不能支付他助手的薪水。此臨時動議顯然是受到喬凡尼及其他畫師的教唆而促成的。

提香顯然已成為喬凡尼的接班人。而喬凡尼在威尼斯的領導地位，已經卅年無人可與之相比。他在兄的協助下已為大議會廳製作了八幅壁畫，他同時身兼總監督人，審查其他畫師的作品，甚至連卡巴西歐等知名藝術家也不例外，如今他已八十多歲高齡，其權勢已逐漸削減而有能力繼承他的接班人也沒有幾位，其中條件足夠的，不是年事已長就是忙於私人委託工程案。

提香或許正為私人委託案忙碌著，直到八個月之後他才對此

聖母昇天圖
1516-1518 年　油彩、木板
690 × 360cm
威尼斯聖瑪利亞・格羅里
奧沙・迪・弗拉利教堂

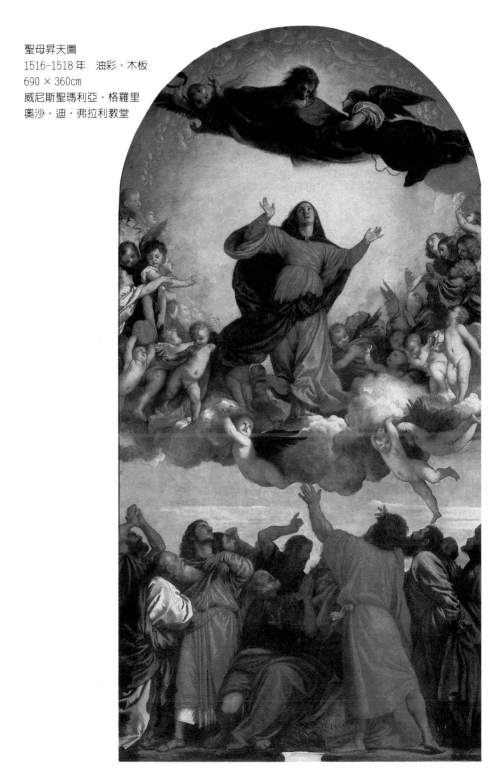

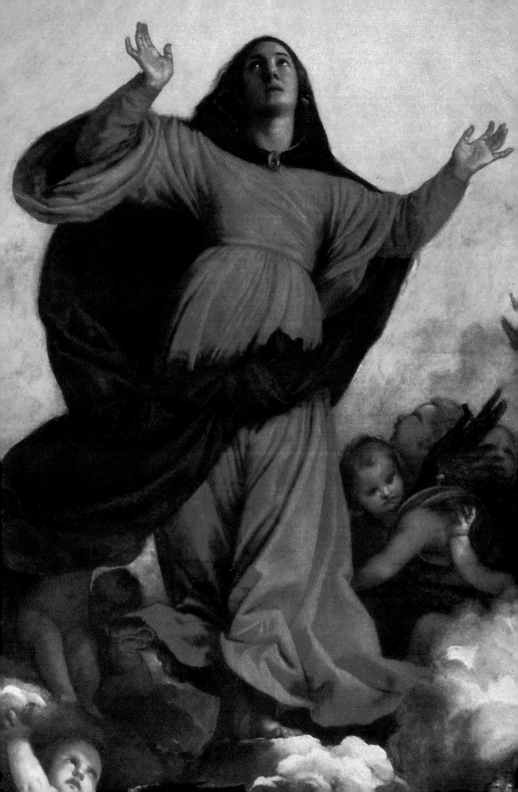

聖母昇天圖（局部）
1516-1518 年
油彩、木板（上圖）

聖母昇天圖（局部）
1516-1518 年
油彩、木板
（左頁圖）

一動議決定予以回應。一五一四年十一月他前往市議會抱怨稱，他已成為陰謀權力鬥爭的犧牲品，並稱如果他不能獲得芳達哥的經紀人執照，將使他走入絕境，這就更不用再提大議會廳的戰史壁畫工程案了，他進一步還提出要求，如果現在不能給予他第一畫師的職位，是否可以在喬凡尼死後讓他接班。市議會經考慮後同意他的請求，不過需要先看一看他的戰史壁畫稿進展情形，同時再次下令財務部門提供提香財務與助手的支助，並還為提香工作坊的毀損屋頂進行修補。

　　然而此項爭議並未結束，一五一五年十二月一位市議員再度提出檢討稱，市議廳的裝飾工程費用預算過高，並稱要調查所有的工程方案進展情形，另一議員也在次日稱，有二件作品仍在草圖階段即花了政府七百金元。提香此時即抓住機會向議會提出新的議價方案，稱他的戰史壁畫工程僅需四百金元，並稱如果議價能獲批准，他只需要另加一名助手，不過要政府承諾給予他接替喬凡尼職位的優先權。市議會在削減一百金元議價後同意他提出

的條件，約在一年後，即一五一六年十一月廿九日，喬凡尼過世，提香終於成為威尼斯的第一位畫師，如願地接替了喬凡尼的地位，當時他還不滿卅歲。

聖母昇天圖令教堂不安卻具革新精神

圖見 51 頁

威尼斯共和國於一五一七年發予提香經紀人的執照，還附帶了某些義務，他每年有固定的收入與廿金元的免稅額，不過必須為不同的高官及重要事蹟提供繪畫製作的服務。像道奇家族每一位新任成員登基時，提香都會為他們繪製一幅與真人大小相同的肖像畫，內容不外乎道奇家族向聖女致敬。此外，政府希望提香能為大議會廳完成承諾繪製戰史壁畫，他卻由於忙於工作利用各種藉口拖延戰史的製作，以致廿年後政府仍在促他早日完工。

提香之忽略他的官方職務可以從幾個方面來解釋：支持他的人認為，指定用來繪製壁畫的空間不理想，因為牆面朝南，當陽光透過窗戶照射進來時，會使牆面有一半是處在陰影的狀態中。另一說詞是他正為繪製喬凡尼所遺留的未完成作品，無暇他顧，該作品是紀念威尼斯一一七七年調解教皇亞歷山大三世與神聖羅馬皇帝菲得烈克‧巴巴羅沙之間的衝突而製作。不過最可能的原因是提香發覺到他的私人委託案更有趣且又更划算些。

他所承接的教堂祭壇作品，其中有一幅曾讓僱主擔心不已，不過事後卻證明那是十六世紀威尼斯最具革命性的作品之一。這件作品是由傑馬諾（Germano）神父要求製作的，準備掛在法蘭西斯哥教堂的高祭壇後面，該牆壁的空間高廿二英呎，寬十一英呎。法蘭西斯哥教堂想要在圖畫中呈現聖母昇天（Assumption of the Virgin）的景況，他們希望此昇天圖有如喬凡尼為穆瑞諾島聖彼得教堂繪製的一樣，即有思想的聖母浮現在柔雲上，而底下是一群可以辨識的聖徒，背景則充滿了有趣的細節。結果提香的昇天圖卻是無風景的背景，圖中的人物全然戲劇性地直立於空曠的空間中。

沙克蘭波的聖母 1517年 油彩、畫布 81×99.5cm 維也納美術史美術館藏

　　提香為此幅作品斷斷續續進行了二年，其間傑馬諾時常前來觀察，他覺得前方的人物體積過大，與聖母不成比例。其實此不同的人物體積意在增強作品的影響力，提香並不是在真實的風景中安排人物，他只是在重造感情經驗，他想要藉由前景的使徒人物情態，來暗示聖母生動的存在，觀者的眼神自然會從聖母身上，再轉移到大理石弧形框架之下的仁慈上帝。

　　提香的聖母昇天圖要以大家熟知的同樣故事來講述並非易事，他已將令人驚歎的事蹟予以戲劇化了，他將觀者帶進了宗教體驗的心靈深處，而成為參與者之一。法蘭西斯哥教堂的神父也不能確認該作品表現了多少宗教主題。據稱此作品曾在製作的過程令神

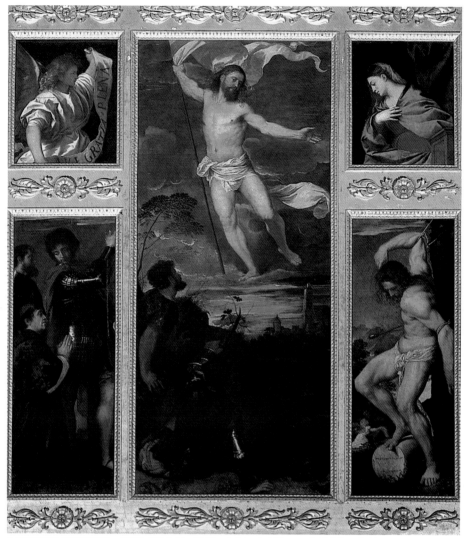

阿維羅迪的多翼祭壇畫　1520-1522年　油彩、木板　高280cm　翡冷翠聖・納莎羅・艾・傑爾索教堂藏

父們感到驚慌不已，提香則威脅要收回此作品爲己有，並強迫傑馬諾神父爲其疑心表示道歉。然而在一五一八年三月間當該畫作正式揭幕公諸於世時，威尼斯人群前往觀賞紛紛予以好評，而神聖羅馬皇帝的使節在現場即表示要將該作品購下，由於並沒有任何不妥的批評，這才讓緊張的神父們安心下來。如今此作品已成

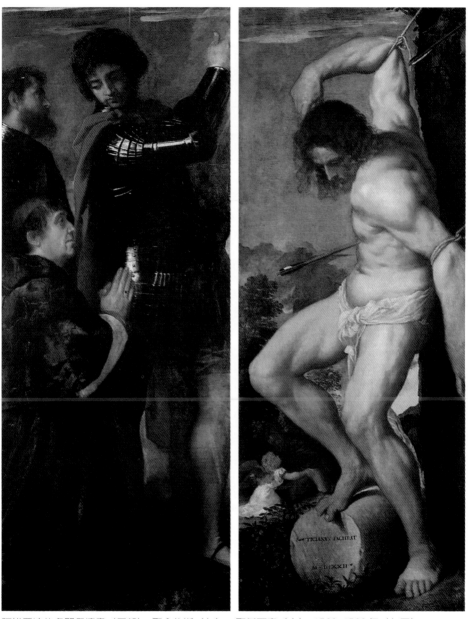

阿維羅迪的多翼祭壇畫（局部） 聖拿札斯（左）、聖傑爾索（右） 1520-1522 年（左圖）
阿維羅迪的多翼祭壇畫（局部）聖塞巴斯提安 1522 年（右圖）

為該教堂的珍貴寶物。

提香的宗教繪畫為各方所爭奪

　　提香的宗教繪畫相當符合他那個時代的精神與他所住城市的
需求，他作品中的世俗、性感與華麗的色調正似威尼斯本身。威
尼斯的鑲金彩繪皇宮以及其迷霧中的日落美景，是義大利最富色
彩的城市，而提香所繪的聖母並不是某種虛無縹緲的創造物，而
是活生生的真女人，她的衣袍是閃爍的紅藍色調；她的衣料帶有
生動的漩渦裝飾。提香並不是以敬畏的心情去描繪聖母，而是以
男性的感性來反映他那個時代的風情。威尼斯人從來也沒有見過
類似的聖母像，此後提香的繪畫委託案源源湧來。

　　提香在完成聖瑪利亞・法瑞里（Santa Maria dei Frari）教堂的
聖母昇天圖後，又接受了另一巨幅的教堂祭壇作品委託，有權勢
的皮沙羅家族曾請提香繪製一許願圖懸掛在同一教堂的祭壇旁
邊，圖中顯示了家族成員跪拜在聖母與聖子之前的情狀。通常此
類主題的構圖方法，是將聖母放在中央的位置，而信徒則被平均

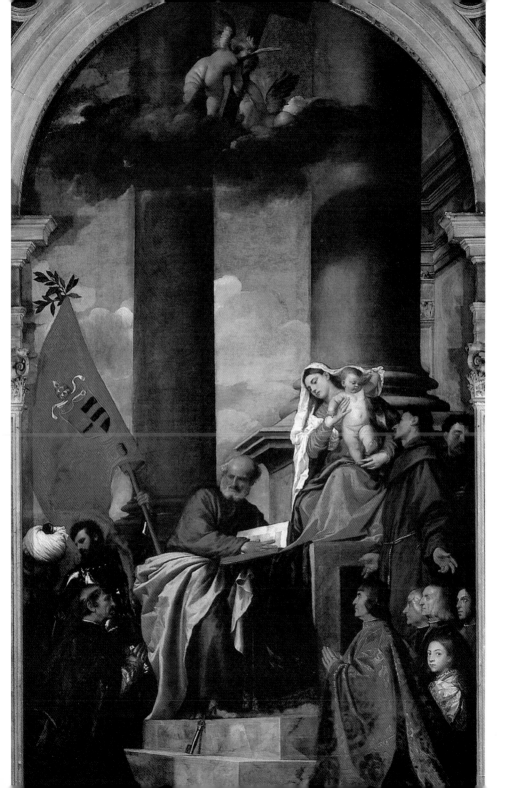

維納斯的禮讚　1516-1518 年　油彩、畫布　172×175cm　馬德里普拉多美術館藏

地安排在兩側，以形成一種寧靜與次序感的結構。然而提香的畫
作卻將聖母放在一邊，而其他的人物則不平均地圍繞於聖母四
周，這比傳統均衡的金字塔結構，更顯示出一種複雜的平衡，使
觀者的注意力不得不來回跳躍於不同的重點之間，其結果不是寧
靜，而是令人覺得興奮的動感。

〈皮沙羅的聖母圖〉（Pesaro Madonna）引人注意的尚有其肖像圖見 59 頁
的寫實主義技法，跪拜的信徒並非肅然起敬，其虔誠來自世俗人
們將宗教的追求當成是一種責任而非信奉。像圖中的一名年輕皮

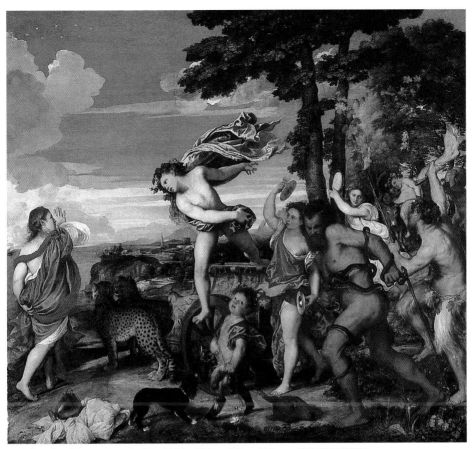

酒神與阿萊亞斯　1523-1524年　油彩、畫布　175×190cm　倫敦國家畫廊藏

沙羅家族成員的注意力即不夠嚴肅，他的臉頰在長者的披風之間，正朝向觀者的方向直接望過來，圖中最顯貴的家族成員是擔任過威尼斯艦隊海軍上將的貝尼迪多・皮沙羅（Beneditto Pesaro）及派佛斯主教傑可波・皮沙羅，後者曾出現在十五年前提香所繪他與波吉亞教皇亞歷山大六世朝見聖徒彼得的畫作中。

　　在此期間，提香還同時接下安柯拿聖法蘭西斯教堂的神壇作品〈基督復活〉（Resurrection），此作品是由教皇派駐威尼斯的使節所委託的，被分成五幅來進行繪製。在提香接下第四件神壇作品製作時，認識了文藝復興時期最古怪的藝術家之一波德諾

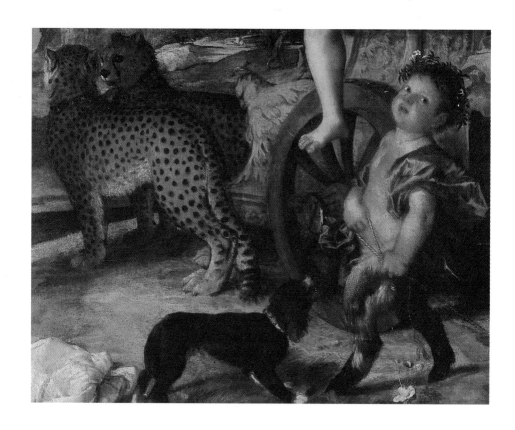

（Pordenone）。提香作畫的最大特色即是速度極快，據稱他曾在一項彌撒舉行的過程中完成一幅聖母的圖像。提香與波德諾一度成為知友，但卻在一五二八年為聖彼得殉教者學校的一項神壇委託案而成了反目仇人。

〈聖彼得殉教〉（St. Peter Martyr）常被人稱為是提香最好的宗教繪畫，描繪著聖彼得被一武士攻擊，而另一名同伴則落荒而逃，頂上有二名天使帶著殉教棕櫚葉從天而降。與他同時代的史學家及藝術家均推許那是提香畫得最完整的作品，色彩、光線與陰影處理均屬上乘傑作，由於該作品負盛名而成為各方爭奪的對象，威尼斯政府於是下令該作品不得自聖約翰與聖保羅教堂移出，一八七六年它卻在一場大火的摧毀下成為教堂的灰燼。

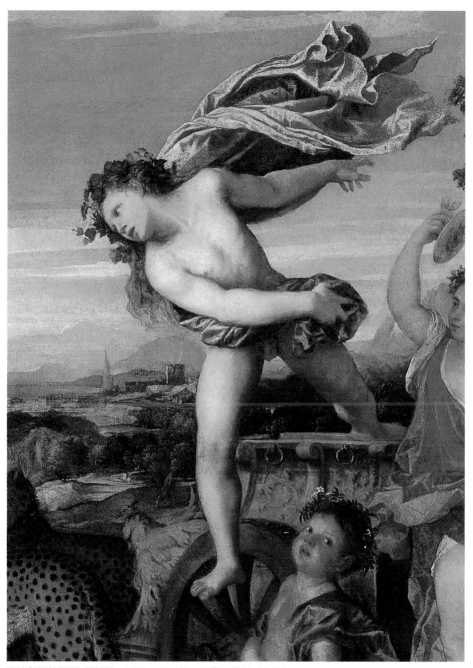

酒神與阿萊亞斯（局部） 1523-1524年 油彩、畫布（上圖）
酒神與阿萊亞斯（局部） 1523-1524年 油彩、畫布（左頁圖）

第一位以色彩為主體表現的藝術家

提香那高色彩、性感又直接的演化風格，完美地與收藏家的品味相契合，可說是藝術史上難得的特例。像威尼斯的統治家族曼杜亞（Mantua）、烏比諾（Urbino）及費瑞拉（Ferrara）都曾是他的僱主，正像許多畫家一樣，提香畫僱主所委託的，而非描繪他的憑空想像，不過他所畫的每一幅作品，無論是宗教的、神話的或當代的題材，均能符合他自己的理念要求，同時也能滿足僱主的需要。這是因為他們雙方對生活的態度完全相似，藝術家與僱主均關心新人文主義傳統，以人性做為世界的衡量標準，他們都覺得人們應體現美好的事物與美學的愉悅。

像費瑞拉公爵亞豐索・德斯特（Alfonso d'Este）即是提香的重要僱主之一。他是曼杜亞的女侯爵伊莎貝拉・德斯特（Isabella d'Este）的兄弟，他熱愛藝術收藏，為了裝飾他的大理石白宮曾委託畫家作畫，其中有多索・多西（Dosso Dossi）的〈酒神〉（Bacchanal）、喬凡尼的〈眾神的宴會〉（Feast of Gods）。他委託提香製作三幅作品，分別是〈維納斯的禮讚〉（Worship of Venus）、〈安德里安島的酒神祭〉（Bacchanal of the Andrians）以及〈酒神與阿萊亞斯〉（Bacchus and Ariadne），提香在製作這些作品期間，也同時受到大議會廳的再三催促限期完成他所承諾的戰史作品，政府甚至於以撤銷他的經紀人執照為要脅。提香於三年後一五二三年二月才完成亞豐索・德斯特所委託的第三幅作品〈酒神與阿萊亞斯〉。

圖見60頁

圖見61-63頁

為了使亞豐索十年前所收藏喬凡尼的〈眾神的宴會〉能與他的作品相互調和，提香還修改了喬凡尼的畫作，他重新描繪了〈眾神的宴會〉之背景，並加了一些標誌，還縮減了美女的衣服。不過這些修正對調節兩幅風格全然迥異的畫作鴻溝，並無多大助益，因為這就如同喬凡尼所畫寧靜的聖母圖與提香所畫戲劇化的聖母圖，兩者是全然不同的兩個世界。

圖見66頁

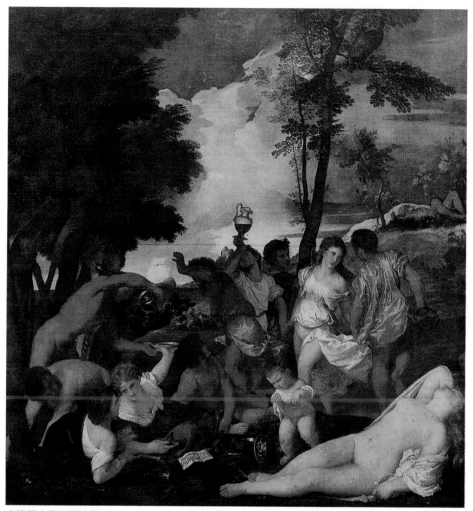

安德里安島的酒神祭　1523-1524 年　油彩、畫布　175 × 193cm　馬德里普拉多美術館藏

　　其間主要的不同來自提香所借助的手法是色彩，繪畫史上尚
找不出像他的色彩那樣豐富生動又自足，同時他描繪得又是如此
的自由與自信，對提香而言，色彩已成為繪畫的基本要素，他以
之來建構氣氛，傳達感覺，並用色彩來引發觀者的反應。他運用
色彩，不論是大膽奔放或優雅柔情，乃至於任性不調和，均能給
他的作品注入跳動的生命力。

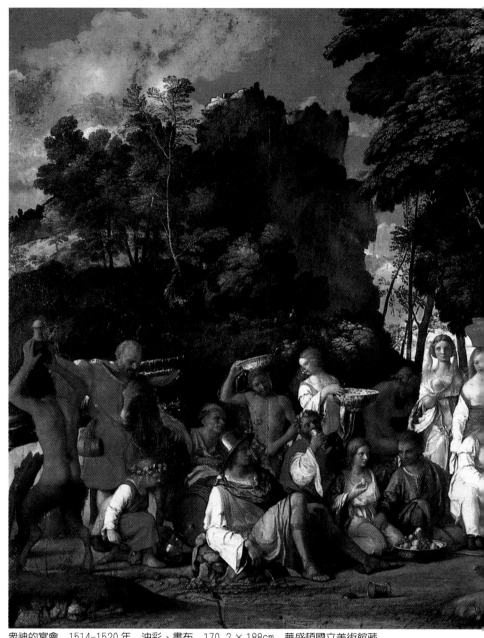

衆神的宴會　1514-1520 年　油彩、畫布　170.2 × 188cm　華盛頓國立美術館藏

　　儘管非威尼斯背景的美術史學家如瓦沙里認為，提香是以吸引的色彩來掩飾他畫面上的結構不足，因為瓦沙里的故鄉翡冷翠所重視的仍是線條與造形，而將色彩放在次要的位置。不過持此種看法的人畢竟佔少數，像十八世紀的知名史學家喬斯華‧瑞諾德（Sir Joshua Reynolds）即表示，提香能以簡單數筆即顯現出一般的意象與事物的個性，並能較其他任何前輩畫家的細緻描述，更能進行真切的描繪，提香可以說是第一位將色彩當做主體表現的藝術家，他已經為後來的畫家打開了一條新途徑。

中規中矩珍視友情與親情

　　一五一九年一月神聖羅馬皇帝馬克西米里安過世，經過歐洲各王族的多次談判商議，於該年六月決定推選他十九歲的孫子查理士繼承帝位，一五二○年教皇里奧十世也宣佈承認查理士為皇帝。不過他的競爭對手法蘭西國王法蘭西斯一世卻不同意，於一五二一年向查理士宣戰，而引發了法蘭西與帝國之間的長期爭端，法軍首先越過阿爾卑斯山拿下米蘭城，查理士的軍隊於一五二一年十一月又重新收復米蘭，雙方均折兵損將，一五二五年在巴維亞的一場戰役中，法蘭西斯被捕並被迫簽訂和平條約。五個月之後，法蘭西又聯合教皇、威尼斯一起對抗帝國軍隊，此後雙方爭戰連連，一五二七年帝國軍隊佔領羅馬，經九個月的恐怖混亂時期，許多教堂及皇宮均遭掠奪破壞。

　　也就在這段羅馬被佔領期間，提香認識了兩名患難之友，他們三人後來並成為終身密友，一位是雕刻家兼建築師的傑可波‧桑索維諾（Jacopo Sansovino），另一位是詩人兼劇作家的彼得‧亞里提諾（Pietro Aretino），威尼斯人稱他們三人為「三人幫」（Triumvirate）。

　　提香、桑索維諾與亞里提諾三人均熱愛生命又氣味相投，他們彼此間均敬愛對方的才華，提香曾數度繪製亞里提諾的畫像；桑索維諾曾將他的一位知友面容與他的一起雕在聖馬可的銅門

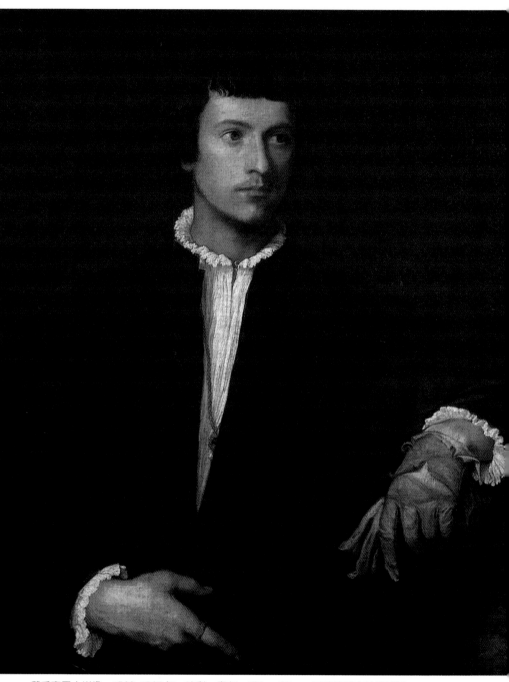

戴手套男人肖像　1520-1525 年　油彩、畫布　100 × 89cm　巴黎羅浮宮美術館藏

戴手套男人肖像
（局部）
1520-1525 年
油彩、畫布

上；而亞里提諾也經常到處爲提香及桑索維諾大力宣傳，讀者尚可從他的著作中深入瞭解到提香那個時代的威尼斯風情。亞里提諾熱情洋溢、個性外向，可能是三人幫中最活潑的一位，據瓦沙里的描述稱，此雕刻家生得俊俏舉止又優雅，許多上層社會的女士均愛慕著他，他有時還成爲年輕朋友惡作劇的待罪羔羊。顯然提香是三人之中最保守的一位，亞里提諾就非常驚奇於提香不管與任何人在一起，或是在任何地方發現他，他總是保持著中規中矩的態度，他即使親吻一名年輕女孩時，也只是將她輕放在膝上，柔情地輕撫著她，如此而已。

聖母子、聖法傑斯
柯、聖阿維塞
1520 年
油彩、畫布
312 × 215cm
安柯納市立美術館藏

　　其實提香的謹守分寸是有道理的，當他們三人認識時，他已
不再是單身漢，他於一五二五年結婚，雖然經常與知友一起出遊
同樂，仍然受到有家室之人的牽掛與節制。他妻子來自卡多爾的
小山村，是一名理髮師的女兒，曾經爲他擔任過五年的管家，這
名年輕女子賽西莉雅（Cecilia）已爲提香生了兩個好兒子：龐波尼

歐（Pomponio）與歐拉茲奧（Orazio），當時她已病危，提香為了
要合法收養小孩，才娶她為妻，因此他們的結合並非出於愛情。
其實私生子女也不是什麼羞恥之事，他不用結婚也可合法認養他
的兒子，不過結婚仍然是一件快樂的事情，那也使賽西莉雅恢復

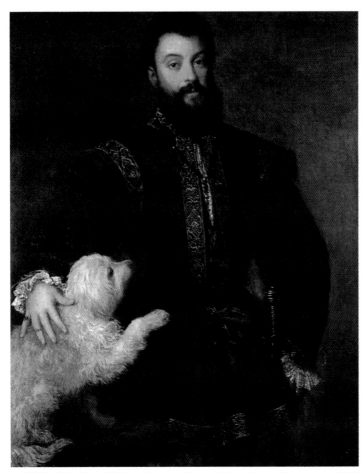

侯爵費德里哥・龔札加肖像　1523-1526 年　油彩、畫布　125 × 99cm　馬德里普拉多美術館藏

生趣，在她病癒後，又再爲提香生了兩個女兒，其中只有拉維妮亞存活。

為家庭開支努力接受繪畫委託

　　隨著家庭人口成長開銷增加，提香除了努力工作之外，還得忙於去收僱主所欠的酬金。他曾經爲了催收爲聖約翰與聖保羅教堂神壇所繪〈聖彼得殉教〉畫作過期未支付的委託金，而與教堂

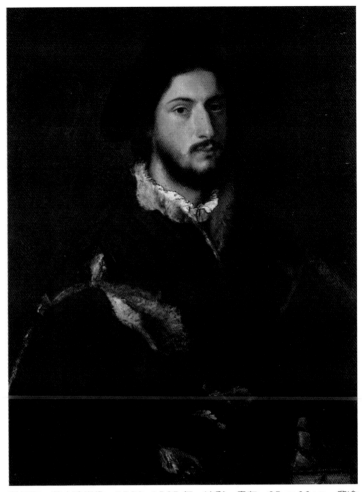

維傑左‧莫士迪肖像　1520-1525 年　油彩、畫布　85×66cm　翡冷
翠畢蒂美術館藏

　　的主事者發生爭吵。他與費瑞拉公爵亞豐索也有金錢上的爭執：
除了為公爵的大理石白宮繪製畫作外，提香還為他製作各種類型
的繪畫。提香曾在一五二三年的一封信中向他的僱主抱怨稱，他
已為公爵完成了三幅畫作，三幅均值三百金元，但是公爵的經紀
人卻僅支付他一百金元。

　　最近的僱主也拖延支付他的酬金，那即是曼杜亞的侯爵費德
里哥‧龔札加（Federigo Gonzaga），他是伊莎貝娜‧德斯特的公

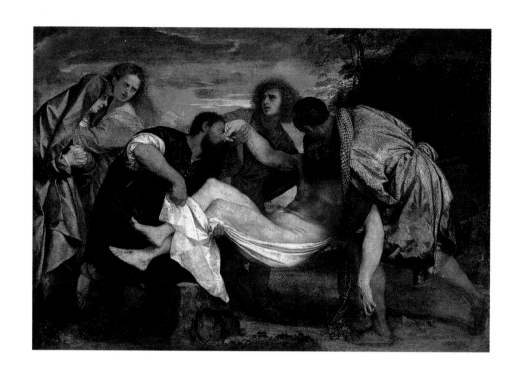

子。提香在一五二三年畫了〈侯爵費德里哥‧龔札加肖像〉。一 圖見72頁
五二三年提香送〈酒神與阿萊亞斯〉到費瑞拉，當路過曼杜亞時
即引起費德里哥的注意，這位年輕的侯爵央求他的叔叔亞豐索說
項，希望提香能為他繪一幅肖像畫。提香的這幅肖像作品完成於
一五二五年，如今懸掛在馬德里的普拉多美術館中。

　　圖中年輕人眉頭傲然高聳，身著帶金邊的短袍，一隻手握著金
製宮廷用劍，另一隻手正撫摸著一隻狗。稍早幾年，提香也曾為費
德里哥的叔叔畫過類似的肖像作品，雖然公爵以同樣的姿態出現，
卻有著不同的趣味，亞豐索機敏的臉下是全然黑色的緊身外套，他
的一隻手停在輕便用劍上，而另一隻手則放在一台大砲上面。

　　提香為侯爵所畫作品有許多已經失蹤或是無法辨識，其中有
一幅可能是如今懸掛在羅浮宮美術館的〈基督的埋葬〉，圖中所
描繪的亞里馬札‧約瑟夫（Joseph of Arimathea）正跪在地上手扶
著耶穌基督，有學者認為那是亞里提諾的畫像。在曼杜亞的費德

基督的埋葬
1525-1530 年
油彩、畫布
148 × 212cm
巴黎羅浮宮美術館
藏（上圖）

74

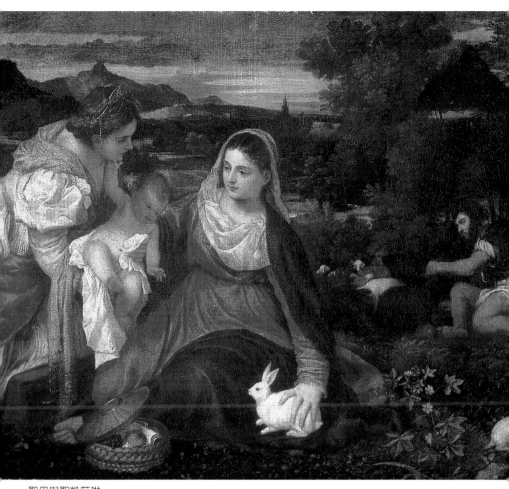

聖母與聖凱莎琳
1530 年
油彩、畫布
71 × 87cm
巴黎羅浮宮美術
館藏

里哥宮廷中，提香曾描繪過一系列約十二幅的凱撒肖像圖，他以之做爲他製作古董徽章及大理石雕像的模型，而凱撒的肖像畫栩栩如生，使每一位來到曼杜亞見到畫作的人均認爲一如看到眞人一般，在十七世紀一場曼杜亞與奧地利的戰爭之後，這些肖像畫被運往英格蘭，之後到了西班牙就再也不見蹤影了。

據費德里哥的威尼斯經紀人一五三〇年二月報告稱，提香在畫公爵的一幅肖像時，也同時正在著手描繪〈聖母與聖凱莎琳〉，這幅如今珍藏在羅浮宮美術館的〈聖母與聖凱莎琳〉，即是有名

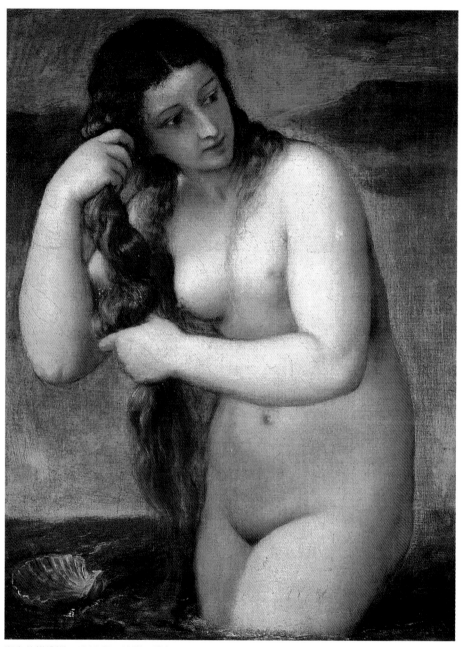

海上的維納斯　1525 年　油彩、畫布　76×57cm　愛丁堡史柯特蘭德國立美術館藏（上圖）
教皇克里門七世　1527 年　油彩、畫布（右頁圖）

的〈聖母與兔子〉。此作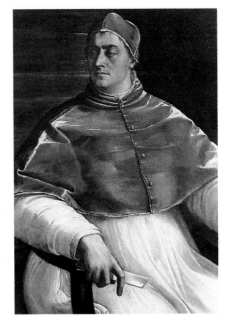品不僅因為畫得完美，更引人注意的是圖中模特兒的身分，其中的聖母可能是以提香的妻子賽西莉雅為模特兒，而背景中留鬍子的牧羊人可能是費德里哥。一五三〇年八月賽西莉雅病逝，提香悲痛萬分，在妻子生病的那一段時間，他幾乎不能工作，以致他為柯妮里亞夫人

（Lady Cornelia）畫的肖像以及另一幅裸女圖，均無心提筆而被拖延下來。

為神聖羅馬帝國皇帝繪製肖像

在提香遷往北里・格蘭德（Biri Grande）一年之後，也就是一五三二年，他認識了一生中最重要的一位僱主查理士五世皇帝。

查理士與法蘭西斯之間的戰爭於一五二九年結束，同年十一月間，擔任聯盟發言人的教皇克里門七世來到波隆納（Bologna）與查理士會面，兩位基督世界的領導人簽訂了和平條約，一五三〇年二月廿四日，克里門終於把帝冠戴在這位日耳曼王朝皇帝的頭上，正式給予教會的認可，承認他是神聖羅馬帝國的皇帝，此時查理士正好年滿卅歲。在加冕慶典活動之後，查理士即返日耳曼處理國事，不過在一五三二年秋天，他又重返義大利。

查理士在前往義大利的路上，途經曼杜亞接受費德里哥的款待，查理士非常喜歡曼杜亞的一切，因為他熱愛收藏精良兵器及繪畫作品，而此地的皇宮正有豐富的此類藏品。曼杜亞的兵器收

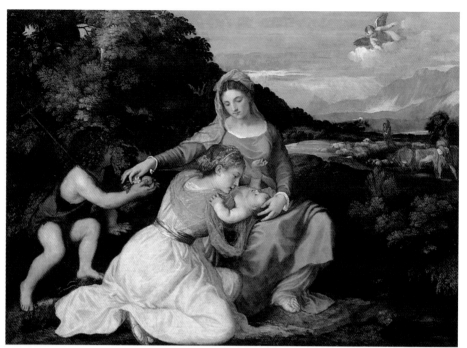

聖母子與幼年洗禮者聖約翰、聖女卡達莉娜　1530 年　油彩、畫布　101×142cm　倫敦國家畫廊
藏（上圖）
聖母子與幼年洗禮者聖約翰、聖女卡達莉娜（局部）　1530 年　油彩、畫布（下圖）（右頁圖）

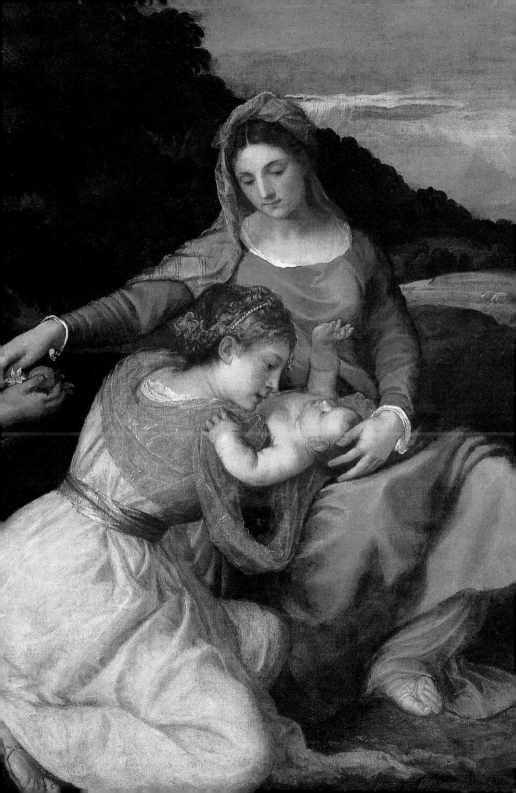

藏包括了所有龔沙加家族使用過的兵器，而藝術收藏品也包含了不少提香的畫作。統治過曼杜亞的查理士尤其對提香為費德里哥所作肖像畫印象深刻，無疑地侯爵們都一致讚美提香的才華。

　　顯然的結果是，一五三二年十一月當查理士出發前往波隆納之後，提香即奉召前往該地為皇帝的肖像進行初步的準備工作。最後繪成的肖像有部分是根據提香的素描稿圖，而另一部分則是參考奧地利畫家賈可布·賽西尼格（Jakob Seisenegger）所繪查理士的肖像圖，如果說賽西尼格畫出了皇帝的所有面容與服裝的特徵與細節，提香的〈查理士五世肖像〉則表現出查理的生命力，且更富藝術精神。

　　在提香前往為查理士進行肖像速寫之前，提香的一位雕塑家朋友亞豐索·隆巴迪（Alfonso Lombardi）要求提香同意由他伴隨同去，俾便一睹皇宮真貌，提香慨然允之。但是當隆巴迪進入室內後，卻站在提香的身後，也拿出一盒石膏為查理士作頭部塑像，當速寫告一段落時，皇帝在一睹塑像後也同時要求隆巴迪為

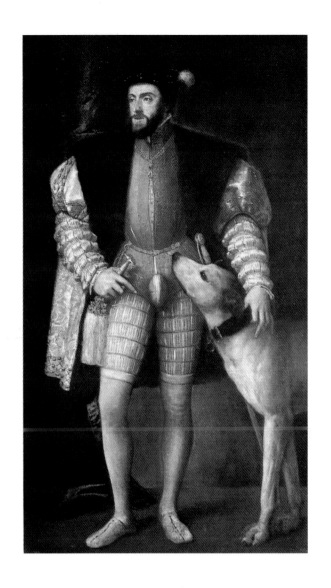

查理士五世肖像　1533年
油彩、畫布　192×111cm
馬德里普拉多美術館藏

　　他模製一件大理石的頭像，隆巴迪欣然同意。在提香完成肖像畫
後，皇帝給了他一千金元，不過卻叫他要分一半給隆巴迪。

　　除了此一意外事件外，提香也實在沒有理由去抱怨皇帝的慷
慨。查理士非常喜歡他的肖像畫，並認為他已遇上了一位天才，
一五三三年春天他下令授予提香金矛騎士頭銜，還賜予了提香兒
子以貴族階級。同時查理士宣稱，他要跟隨亞歷山大大帝的榜

伊莎貝娜・德斯特
1534-1536 年
油彩、畫布
102 × 64cm
維也納美術史美術
館藏（右頁圖）

樣，亞歷山大大帝只准許一位畫師為他畫肖像，那就是亞伯勒斯
（Apelles），因而查理士也任命只有提香可以為他畫肖像。由此可
證明，查理士是多麼喜歡提香的繪畫手法，當他一經提香繪過肖
像後，自然不會再讓其他人來捉刀了。

提香的肖像畫名聲達到高峰

　　一五三三年當查理士五世接到提香為他畫的肖像後，即高興
的宣稱此後他將不再容許任何人為他製作畫像。提香的名聲此刻
已達到新的高峰，任何人只要能被提香描繪均是一種地位的象
徵，而提香如今已是由他來挑選僱主，他的酬金也維持相當高的
價碼。事實上，提香所畫過的肖像圖，已可以稱得上是十六世紀
的名人錄了。

　　令人感到奇怪的是，將提香推送到如此崇高令人羨慕的地
位，絕大部分的畫作竟然是拷貝其他人的作品。雖然提香曾當面
為查理士作了一些速寫，不過所完成的肖像圖的細節，卻是直接
參考奧地利畫家賈可布・賽西尼格為查理士畫的肖像圖。當然這
也不是提香第一次採用別人的作品做為靈感參考，有一回他為法
蘭西斯一世所畫肖像，即是源自賽維努托・賽里尼（Benvenuto
Cellini）設計的徽章圖像；另外一次他描繪伊莎貝娜・德斯特廿歲
的模樣時，即參考過法蘭西斯哥・法蘭西亞（Francesco Francia）
所畫一名年輕的侯爵夫人肖像。這幅〈伊莎貝娜・德斯特〉繪畫
顯出青春華貴的造形。

　　今天大多數的人會認為，一名畫家去拷貝他人的作品令人覺
得怪異，而更讓人不解的是他的僱主仍然如此歡欣地接受它。對
一名現代藝術的僱主而言，繪畫是藝術家個人的觀點，而現代的
肖像畫正是反映藝術家的個性，正如畢卡索的肖像畫即是他的獨
特繪畫。然而在文藝復興時代，雖然當時也鼓勵藝術家的個人風
格，但卻沒有必要過分重視其理念的原創性，那個時代的藝術根
基源自另一個時代如希臘與羅馬的古典藝術傳統，因而依據他人

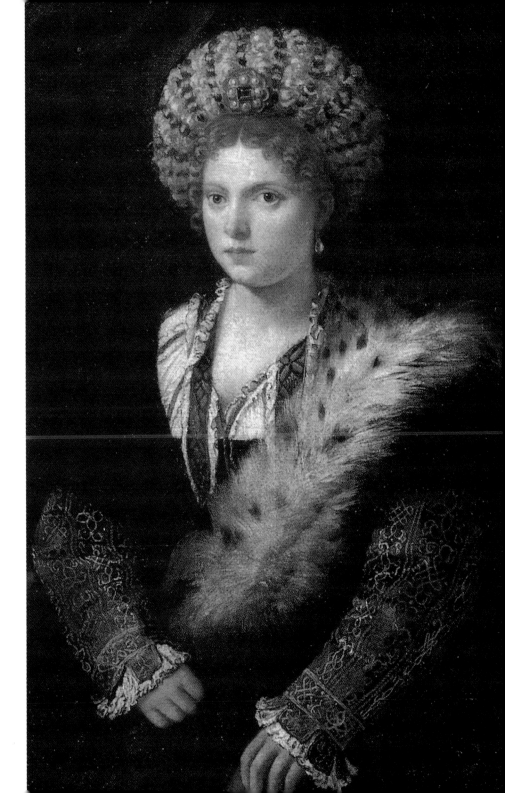

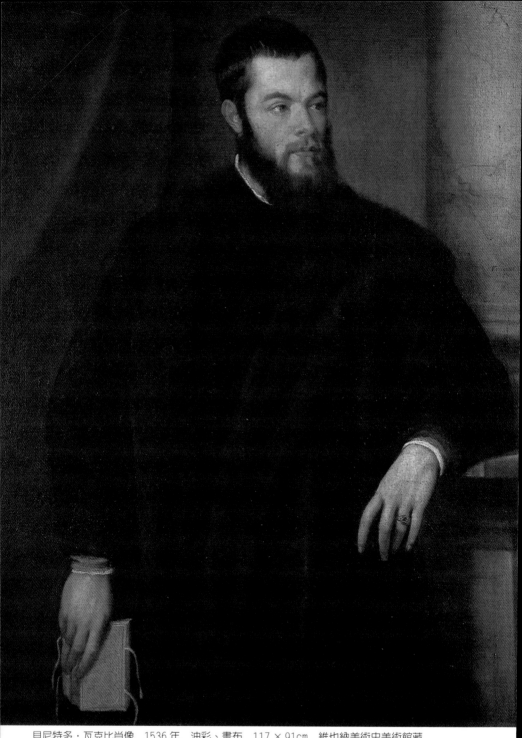

貝尼特多・瓦克比肖像　1536 年　油彩、畫布　117 × 91cm　維也納美術史美術館藏

的作品來描繪也就很少會有人覺得不妥了。

　　有時這些借來的姿態與構圖的套用，不只令人想起古代文

圖見74頁

物，也可運用做為基督教的道具。像〈基督的埋葬〉有許多圖樣
可追溯至羅馬墓碑上的雕刻藝術，又希臘祭司的痛苦身軀，可能
提供了米開朗基羅製作〈將死的奴隸〉（Dying Slave）雕像的靈感，
可是提香卻將之轉變成為他為聖拿札留斯教堂神壇上聖賽巴斯提
安人物的模特兒。

　　這些藝術家除了自由地拷貝古代的圖像，他們也相互模仿或
拷貝自己的作品，當一名畫家發現一項特別有用的姿態或圖樣，
他會毫不遲疑地一再地使用之，而成為他相同的素材。像波蒂切
利（Botticelli）重複地運用三美圖上的女性人物，而喬凡尼所創造
出來的斜倚著的裸體人物，被提香多次運用，似乎已變成了他的
圖畫商標。

　　文藝復興時期的僱主，並不十分重視原創性，他們認為精確
與忠於自然才是最重要的事，人們要求的是他們的肖像能完全與
自己的相似，而栩栩如生。有錢的商人、富有的貴族以及追逐名
利的人，均希望他們的肖像畫能反映出他們的財富與社會地位，
他們都想要他們的後代子孫能見到其巔峰成功時期的神態，而將
他們當做楷模來學習。

人性化的肖像深獲樞機主教與貴族歡迎

　　賈可布・賽西尼格所畫的查理士五世，是典型的模仿肖像，
但是提香的拷貝卻不一樣。前者對皇帝的外貌做了精確的記錄，
而提香的肖像畫卻帶有明亮的色彩與生動的光影，是一幅活生生
的畫像，它並不似真正的查理士，但卻是一個真實的人，這也就
是說，提香畫中的人有精力與尊嚴，顯示了人類複雜的個性。事
實上他已把查理士理想化了──一位理想的統治者，這也正是他
被大家推崇為「人民的畫家」的關鍵原因。提香曾如此表示：「畫
家應該在他的作品中，尋找出事物的特徵與主人翁的理念，這樣

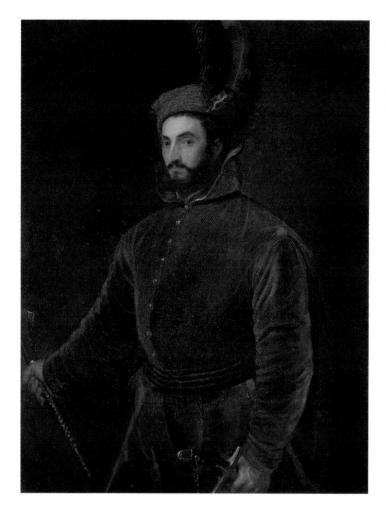

才能描繪出其不同的特質與心靈的感受，那才是吸引觀者的絕妙
要點」。

當提香進行查理士的畫像時，他還繪製了另一位重要人物的
肖像，那就是曾協助過他覲見皇帝的樞機主教依波里托・梅迪奇
（Cardinal Ippolito de'Medici）。〈依波里托・梅迪奇的肖像〉看來
很難令人想到是一位樞機主教，他打扮成匈牙利騎兵的模樣，然
而他當時卻是一位典型的神職人員。教皇克里門七世在這位私生 圖見 77 頁

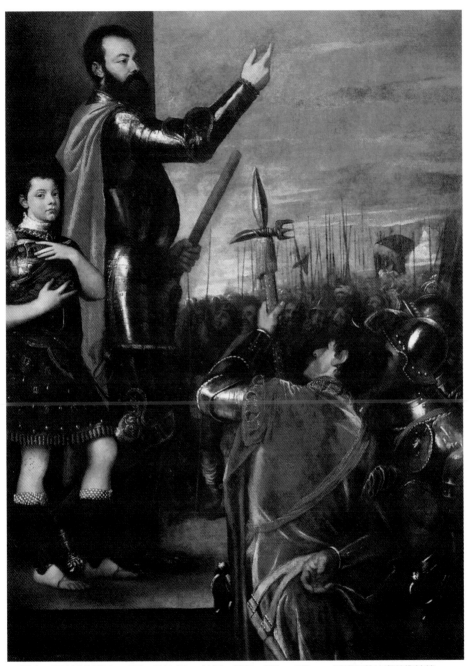

亞豐索‧阿法洛的訓示　1540-1541 年　　油彩、畫布　223 × 165cm　馬德里普拉洛美術館藏

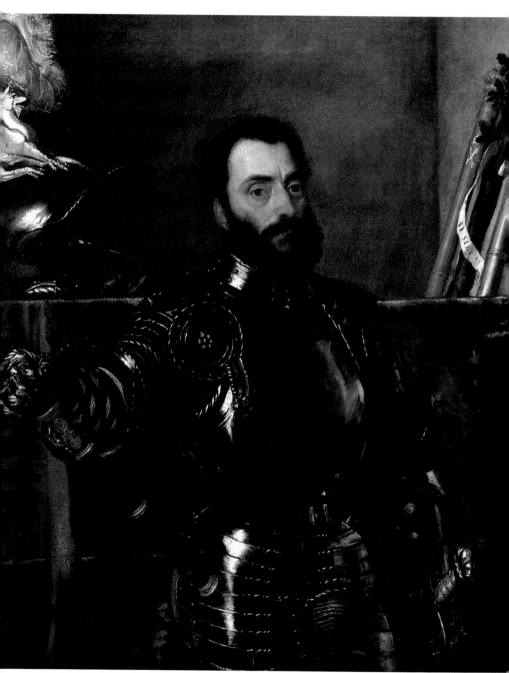

法蘭西斯哥軍裝肖像　1538 年　油彩、畫布　114×103cm　翡冷翠烏菲茲美術館藏（上圖）
總督安德里亞・格利提肖像　1544–1545 年　油彩、畫布　133.6×103.2cm　華盛頓國立美術館藏
（右頁圖）

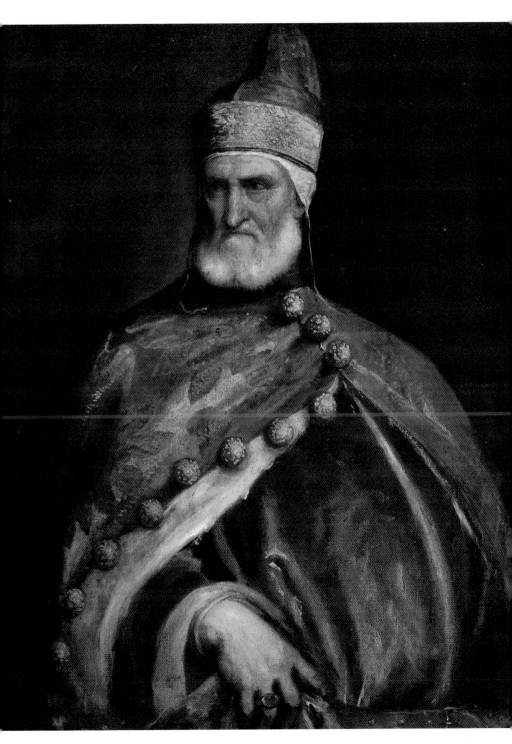

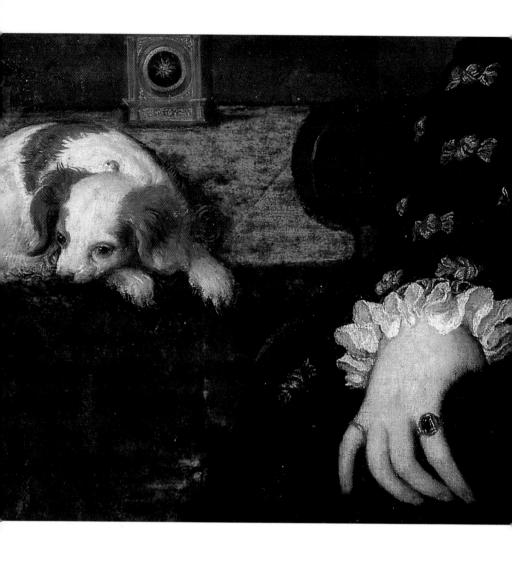

子侄兒十七歲時即任命他為樞機主教，希望藉此能收斂他的好鬥之心，他時常攻擊他的堂兄弟亞里山德羅·梅迪奇（Alessandro de'Medici）。不過教皇的期望落空，依波里托總是想當軍人，一直就喜歡著軍服，他曾多次在公開場合丟人現眼。

不過提香所畫的另一位軍人肖像卻有所不同，他是瓦斯托的侯爵亞豐索·阿法洛（Alfonso d'Avalos），擔任駐紮隆巴迪的帝國軍隊司令官。一五三二年，他奉皇帝之命率軍對抗土耳其人，

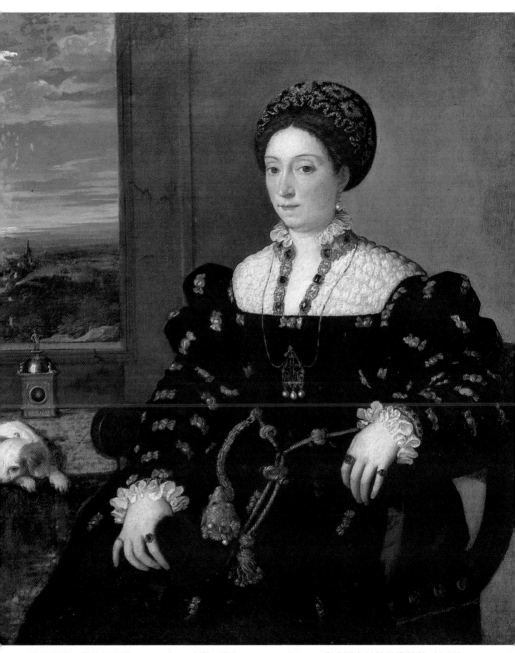

艾莉諾娜・龔札加肖像　1538年　油彩、畫布　112×102cm　翡冷翠烏菲茲美術館藏（上圖）
艾莉諾娜・龔札加肖像（局部）　1538年　油彩、畫布（左頁圖）

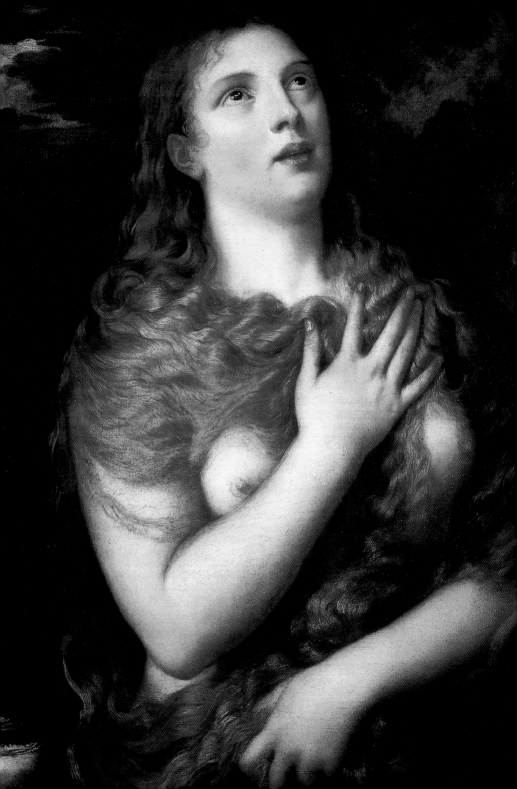

圖見87頁

一五三五年當他協助從蘇丹軍隊手中奪下突尼斯港口時，提香曾爲這位侯爵畫了一幅帥氣的軍裝肖像畫。一五三九年查理士任命阿法洛爲米蘭總督之後，提香受託再爲他畫了一幅〈亞豐索・阿法洛的訓示〉，圖中顯示他正在對他的部隊訓話，以紀念他的戰果。

圖見89頁

在提香所畫的重要人物中，威尼斯的總督家族畫像是他的職責之一，不過仍不如他對大議會廳所承諾戰史繪畫的關注，許多此類作品顯然是由提香起草稿再由他的助手予以完成，其中有一件描繪總督安德里亞・格利提（Doge Andrea Gritti），是他的重要肖像代表作之一。嚴肅的面容有如一隻老海狗，儘管他的面貌令人生畏，他卻是提香的好友之一，他曾鼓勵提香與亞里提諾及桑索維諾逃離羅馬來威尼斯落腳，並給予提香不少協助。

通過費瑞拉與曼杜亞家族的關係，提香認識了另一義大利公國的主顧，也就是烏比諾公爵法蘭西斯哥・瑪利亞・杜拉・羅維爾（Francesco Maria della Rovere）他勤政愛民深受百姓愛戴，他的妻子是曼杜亞公爵的妹妹艾莉諾娜・龔札加（Eleonora Gonzaga），夫婦倆熱愛藝術。一五三七年法蘭西斯哥曾受命率領威尼斯、梵諦岡及神聖羅馬帝國的聯軍抵抗土耳其人，雖然聯軍未能成行，一五三八年提香仍爲他畫了一幅軍裝肖像圖，這幅

圖見88頁

〈法蘭西斯哥軍裝肖像〉原本是一幅全身武裝圖，後來改爲半身乃是爲了與他妻子龔札加的半身肖像畫相配合之故。這兩幅畫〈烏

圖見91頁

比諾公爵法蘭西斯哥・瑪利亞・杜拉・羅維爾〉肖像與〈艾莉諾娜・龔札加〉肖像，現均收藏在烏菲茲美術館。

成為畫壇的頂尖人物既獲權力又具自信

一五三八年十月法蘭西斯哥公爵病逝，他在世時向提香買過不少畫作，並由羅維爾家族珍藏了好多年，據瓦沙里稱，這些藏品包括頭髮蓬散的〈馬格達倫的瑪利〉、查理士五世、法蘭西斯一世及三位教皇的畫像。其中還有一幅由法蘭西斯哥的兒子圭多

馬格達倫的瑪利
1533年　油彩、畫布
84×69.2cm
翡冷翠畢蒂美術館
藏（左頁圖）

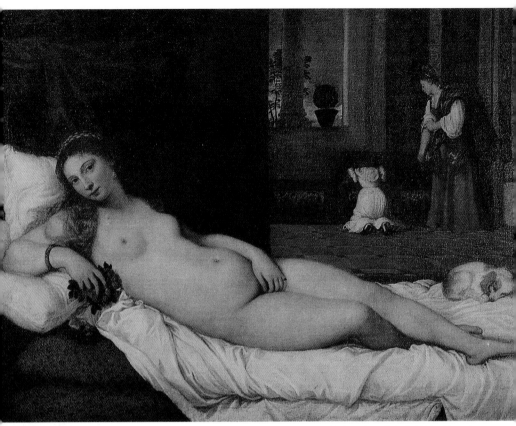

烏比諾的維納斯　1538 年　油彩、畫布　119×165cm　翡冷翠烏菲茲美術館藏（上圖）
烏比諾的維納斯（局部）1538　油彩、畫布（右頁圖）

　　巴多（Guidobaldo）買下的美麗裸女畫〈烏比諾的維納斯〉（Venus
of Urbino），這可能是提香最有名也是他畫得最完美的女性美形
象。

　　〈烏比諾的維納斯〉不只是一幅神奇的畫作，也是提香特別塑
造出來的絕妙典範，表面上有些類似喬爾喬涅卅年前所畫的〈沉睡圖見 38 頁
的維納斯〉（Sleeping Venus），不過在氣氛上卻是全然不同的世
界，喬爾喬涅的女神是夢幻風景中的純潔尤物，而提香的女神則是
躺在床上而令人迷惑的女人。喬爾喬涅的裸體是大自然的產物，而提

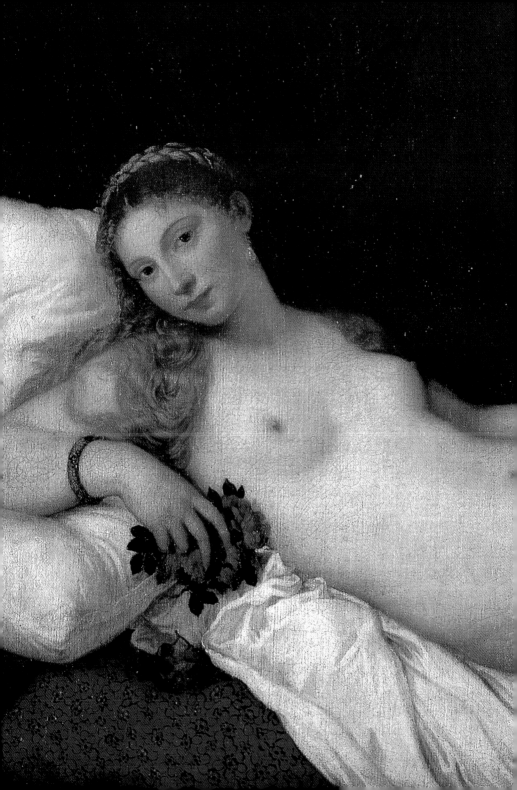

烏比諾的維納斯（局部） 1538 年 油彩、畫布

香的裸體則帶著戒指、手鐲與耳環，她的女僕還在後面爲她挑選
衣服，整個畫面極具情慾挑逗性。

　　爲〈烏比諾的維納斯〉擺姿態的模特兒，顯然已被提香描繪 圖見 94 頁
過至少有四次：有一幅出現在〈著毛大衣的女孩〉；另一幅是著
藍白色睡袍的女人，簡稱爲〈美女〉（La Bella）；第三次則出現
於〈戴羽毛帽子的女孩〉；還有一次是在提香所繪〈聖母瑪利亞

美女 1536年 油彩、畫布
89 × 75.5cm 翡冷翠畢蒂美術
館藏

圖見 98 頁

的神殿奉獻〉巨幅宗教畫中，扮演侍女之一。這名可愛的女孩身
分不詳，有學者認為她可能是艾莉諾娜・龔札加年輕時的模樣；
義大利的美術史家李安德羅・奧卓拉（Leandro Ozzola）相信她是
伊莎貝娜・德斯特；其他的學者認為她是提香的情人或是圭多巴
多的情人；或許這些推斷都不對，而她只是一名提香生命中偶遇
的擁有一副好身材的女孩。

　　一五三七年，威尼斯市議會曾對提香一再拖延大議會廳的戰
史作品不滿，而決定中斷他經紀人的執照，並收回所發一千八百
金元的薪資。此項要脅終於有了結果，提香全神投入工作，於一
五三八年八月完成了戰史作品，該作品不幸於一五七七年的大火
中喪失。戰史的內容據後來的學者研究，可能是描述有關卡多爾

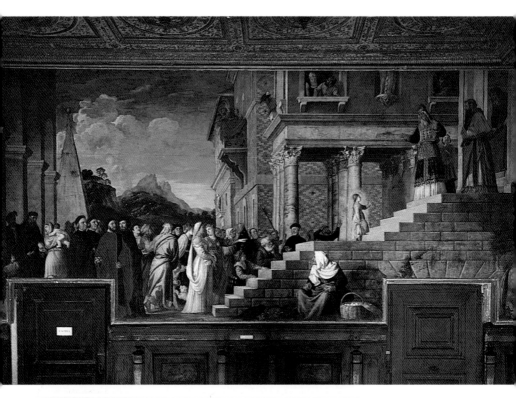

聖母瑪利亞的神殿奉獻
1539年　油彩、畫布
345 × 775cm　威尼斯學院
美術館藏（上圖）

聖母瑪利亞的神殿奉獻
（局部）　1539年
油彩、畫布（左圖）

聖母瑪利亞的神殿奉獻
（局部）　1539年
油彩、畫布（右頁圖）

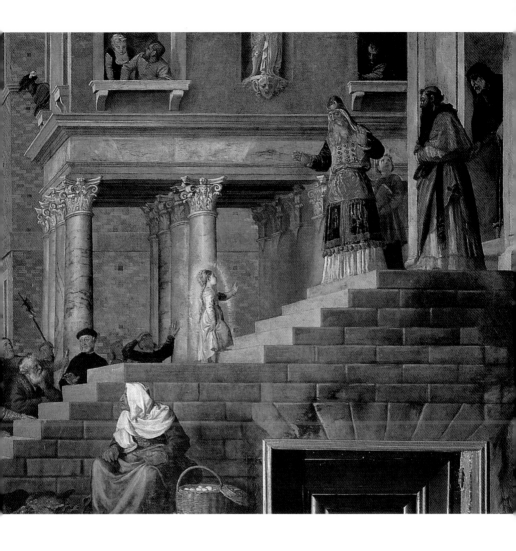

的戰役，也就是一五〇八年威尼斯戰勝神聖羅馬帝國軍隊的那一場戰役，此說法所提出的證據是根據吉里歐·封塔那（Giulio Fontana）雕刻的〈提香的卡多爾戰役〉而來。

當此作完成後，市議會於一五三九年八月重新發予他經紀人的執照。如今提香已五十歲，他已成為那個行業的頂尖人物，在圖見140頁他一幅十年後所畫的〈自畫像〉中，顯示了他是他自己王國的主人。在寬廣的胸腹上盡是值錢的東西，環繞在他頸子上的是騎士

聖母瑪利亞的神殿奉獻（局部） 1539 年　油彩、畫布

的金質項鍊，他的眼光傲然。這是一幅充滿著孤獨、權力與自信
的畫像，他將自己描繪成理想化的畫家，正如同他將查理士五世
的肖像畫成理想化的統治者一般。

圖見 130 、132 頁

赴羅馬發展功成名就

　　在提香的時代，西方世界的三個主要權力中心是：法蘭西、
羅馬教會與神聖羅馬帝國。尤其教會還在藝術世界佔了舉足輕重
的地位，在這方面，很少有貴族能夠與教廷相比，無數的教堂與
皇宮需要裝飾，慷慨的樞機主教是最穩定可靠的主顧。羅馬可以
提供藝術家的財富是無法估計的，同時羅馬城還是古董文物的中
心，傳承珍寶的收藏地，到處都是古典藝術與建築，真是條條道
路通羅馬，藝術家都想前往羅馬一睹真貌，提香當然也不例外。

　　提香在年輕時曾受到樞機主教賓波（Cardinal Bembo）力邀前

藝術家雜誌社　收

台北市 100 重慶南路一段 147 號 6 樓

市

縣市　　鄉鎮

　　　市區

姓名：

　　　　　街 路

　　　　　　段

電話：　　巷

　　　　　　弄

　　　　　　號

　　　　　　樓

人生因藝術而豐富，藝術因人生而發光

藝術家書友回函卡

感謝您購買本書，這一小張回函卡將建立起您與本社之間的橋樑。您的意見是本社未來出版更多好書的參考，及提供您最新出版資訊和各項服務的依據。為了加強對您的服務，請將此卡傳真（02）3317096・3932012 或郵寄擲回本社（免貼郵票）。

您購買的書名：＿＿＿＿＿＿＿＿＿ 叢書代碼：＿＿＿＿

購買書店：＿＿＿＿ 市（縣）＿＿＿＿＿ 書店

姓名：＿＿＿＿＿＿＿ 性別：1.□男 2.□女

年齡：　1.□20歲以下　2.□20歲～25歲　3.□25歲～30歲
　　　　4.□30歲～35歲　5.□35歲～50歲　6.□50歲以上

學歷：1.□高中以下（含高中）　2.□大專　3.□大專以上

職業：1.□學生　2.□資訊業　3.□工　4.□商　5.□服務業
　　　　6.□軍警公教　7.□自由業　8.□其它

您從何處得知本書：
　　　　1.□逛書店　2.□報紙雜誌報導　3.□廣告書訊
　　　　4.□親友介紹　5.□其它

購買理由：
　　　　1.□作者知名度　2.□封面吸引　3.□價格合理
　　　　4.□書名吸引　5.□朋友推薦　6.□其它

對本書意見（請填代號1.滿意　2.尚可　3.再改進）

內容＿＿＿＿　封面＿＿＿＿　編排＿＿＿＿　紙張印刷＿＿＿＿

建議：＿＿＿＿＿＿＿＿＿＿＿＿＿＿＿＿＿＿＿＿＿

您對本社叢書：1.□經常買　2.□偶而買　3.□初次購買

您是藝術家雜誌：
1.□目前訂戶　2.□曾經訂戶　3.□曾零買　4.□非讀者

您希望本社能出版哪一類的美術書籍？

通訊處：

聖母瑪利亞的神殿奉獻（局部） 1539 年　油彩、畫布

往羅馬，不過都因為他較喜歡威尼斯的生活而婉拒。到了提香中年時，樞機主教依波里托・梅迪奇又邀請他前往，他再度以工作繁忙而婉謝。或許他覺得羅馬已有拉斐爾（Raphael）與米開朗基羅等天才藝術家，不必再去湊熱鬧，也可能他已意識到梅迪奇即將失勢。果然梅迪奇的教皇克里門七世於一五三四年過世，他的繼承人是出身法恩家族（Farnese）的教皇保羅三世，提香這次總算成行了。

　　提香第一次與法恩家族接觸是在一五四二年，保羅三世的孫子瑞努西歐・法恩（Ranuccio Farnese）當時正前往巴杜亞學校途經威尼斯，這位小公子既然來到威尼斯，最重要的事就是希望能

洗禮者聖約翰（局部） 1540 年　油彩、畫布（上圖）
洗禮者聖約翰　1540 年　油彩、畫布　201 × 134cm　威尼斯學院美術館藏（右頁圖）

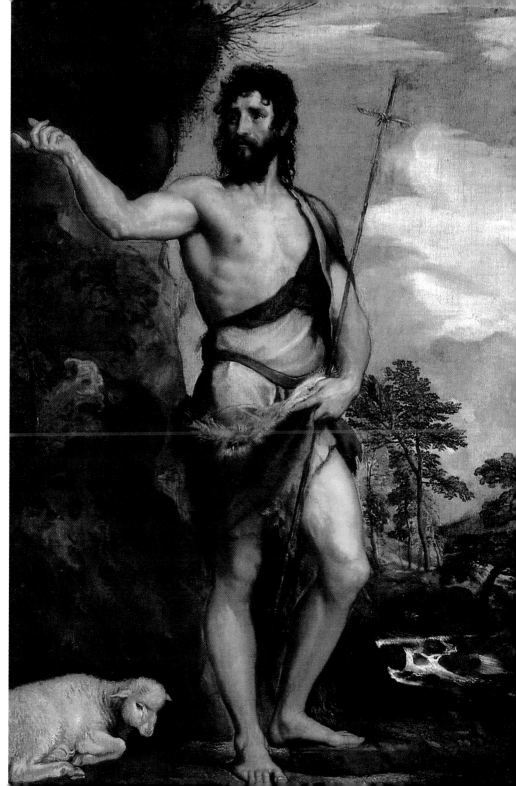

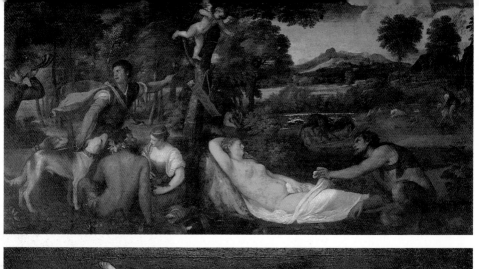

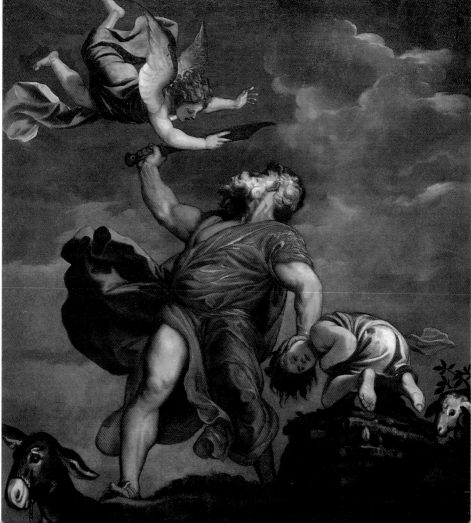

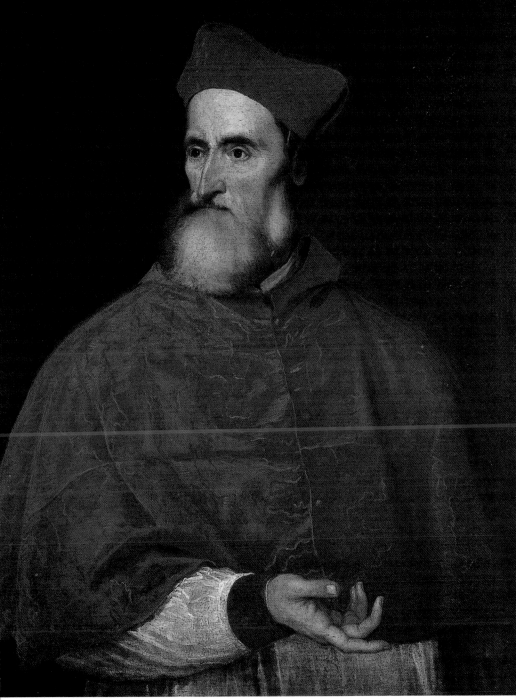

彼得‧彭波的肖像　1539-1540 年　油彩、畫布　94.5 × 76.5cm　華盛頓國立美術館藏（上圖）
巴爾多的維納斯　1540 年　油彩、畫布　196 × 385cm　巴黎羅浮宮美術館藏（左頁上圖）
伊薩克的犧牲　1542-1544 年　油彩、畫布　328 × 284.5cm　威尼斯沙杜教堂藏（左頁下圖）

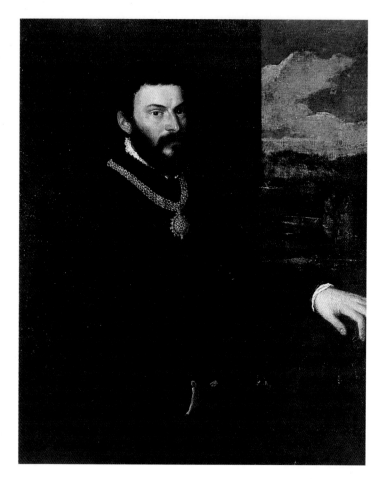

安東尼波契亞肖像
1540-1543年
油彩、畫布
115 × 93cm
米蘭布勒拉收藏

請到威尼斯的首席藝術家為他畫一幅肖像。這點子顯然是出於樞
機主教賓波的建議，賓波一向崇拜提香，一直都希望提香能前往
羅馬。讓提香為年輕的瑞努西歐・法恩畫像。此舉也是為了能引
起法恩家族的注意，此一策略果真發生了作用。其實此事之前，
瑞努西歐的長兄亞里山德羅，曾將提香的作品帶至羅馬，他還曾
幫助過提香的兒子龐波尼歐，而提香一直都非常關心他三名子女
的前途。

一五四三年，教皇保羅三世離開羅馬前往北方從事外交任
務，並由一群教會高級幕僚陪同，其中隨行的有樞機主教亞里山

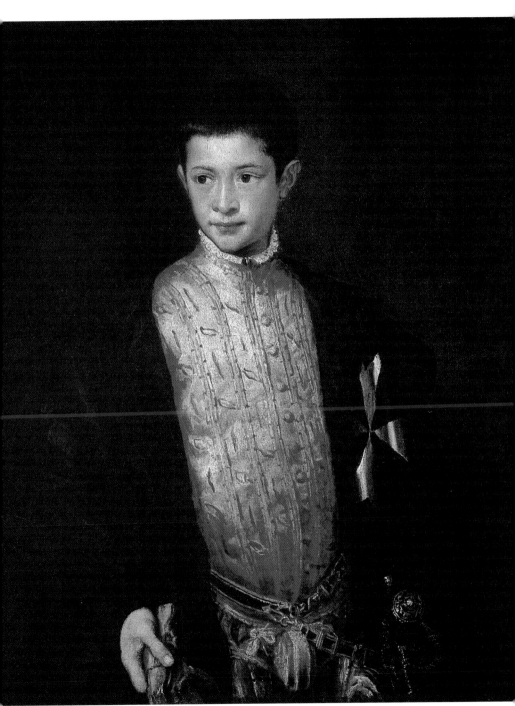

瑞努西歐・法恩肖像　1542年　油彩、畫布　89.7×73.6cm　華盛頓國立美術館藏

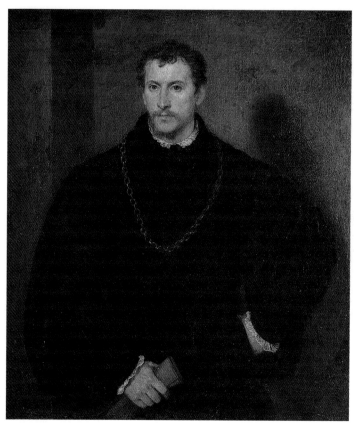

貴族肖像（年輕英國人） 1544-1545 年　油彩、畫布　111 × 96.8cm
翡冷翠畢蒂美術館藏（上圖）
亞里山德羅‧法恩肖像　1543 年　油彩、畫布　99 × 79cm　那波里國立美
術館藏（右頁圖）

德羅，保羅三世希望能與查理士五世會面，之後再由西班牙取道
義大利北部而赴日耳曼，他想要查理士將米蘭公國轉讓給他的孫
子奧塔維歐‧法恩（Ottavio Farnese），也就是瑞努西歐與亞里山
德羅的哥哥。雖然此計畫未能達成，卻因保羅在義大利北方的停
留，促成了提香與法恩家族的直接接觸。當教皇在波隆納休息
時，亞里山德羅即邀請提香作客，提香為了兒子龐波尼歐的前
途，而欣然接受邀請。

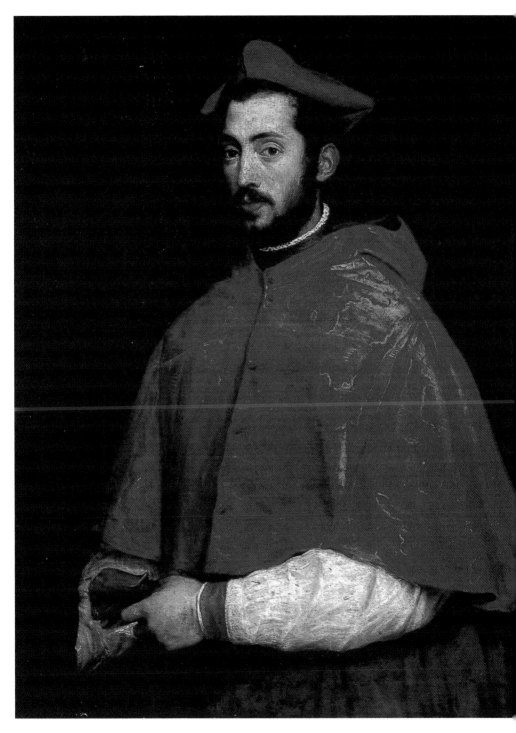

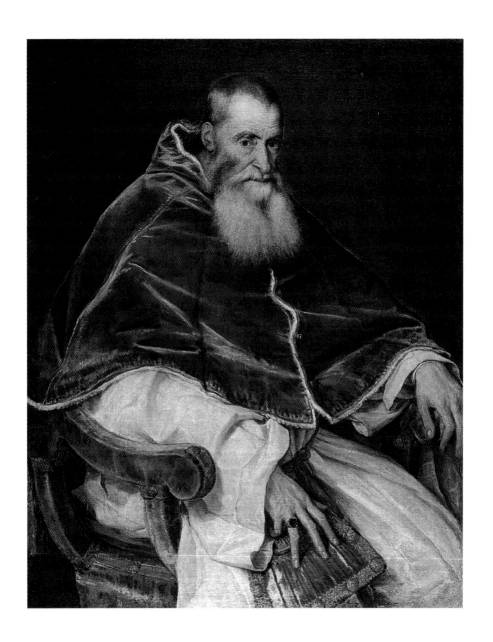

　　提香被委託爲教皇保羅三世畫了兩幅肖像畫，同時還爲教皇
的兒子皮爾盧吉・法恩（Pier Luigi Farnese）繪肖像，當然也爲亞
里山德羅畫了一幅。提香爲保羅三世畫的第一幅肖像畫作〈教皇
保羅三世的肖像〉，可以說是他的傑作之一，圖中顯示了一位老

女兒拉維妮亞的肖像　1545 年
油彩、畫布（上圖）

亞里提諾畫像　1545 年
油彩、畫布　96.7×77.6cm　翡冷
翠畢蒂美術館藏（右圖）

教皇保羅三世的肖像　1545-1546 年
油彩、畫布　106×85cm　那波里卡
波迪蒙杜國立美術館（左頁圖）

人，彎腰曲背，單薄的嘴唇，瘦削的臉頰，帶青筋的雙手，下垂
的長鼻子；整個畫像除了眼睛之外，其他部分均呈現出他的老邁
年長模樣，他的眼神精明得有如狐狸的眼睛。皮爾盧吉的畫像也
呈現出同樣的精明面貌，不過卻少了幾分他父親的旺盛精力，年
輕的法恩家人似乎並不狡詐，提香因而將他描繪成溫和而偶儻的
模樣。

　　一五四五年，提香終於啓程前往羅馬，他或許是爲了兒子龐
波尼歐的事前去，也可能是滿懷希望認爲有優厚的委託案正等著
他，他似乎不能再忽略有權勢的朋友一再的催促邀請，也許他只
是想去訪問一下這永恒之城的偉大，無論眞實情形如何，他自有
其一去的理由。烏比諾的新公爵圭多巴多爲他支付了旅費，並派
了七人衛隊一路隨行。提香在羅馬被招待得有如公爵，教皇保羅
三世在貝維德爾宮爲他安排了房間，樞機主教亞里山德羅派遣

111

傳福音的聖喬凡尼的見證　1544年　油彩、畫布　235×260cm　華盛頓國立美術館藏

瓦沙里充當提香的嚮導，瓦沙里當時三十四歲，是一位充滿抱負又健談的美術史家，他後來因撰寫藝術家生涯的傳記而聲名大噪。

提香重視色調與米開朗基羅不同

在瓦沙里的陪同下，提香花了很多時間參觀皇宮及畫廊，研

傳福音的聖喬凡尼的見證　1544　油畫壁面　威尼斯學院美術館藏

究古典藝術家的作品，也不忘注意同代藝術家的畫作，尤其是他
的對手拉斐爾與米開朗基羅的作品。事後他自己承認此次訪問羅
馬獲益甚豐，對他的繪畫作品有很深的影響。提香這次來到羅馬
不純粹只是爲了觀光，他不久即全心投入工作，他爲樞機主教亞

圖見109頁
里山德羅畫了第二幅肖像，又爲保羅三世再畫了另外一幅畫像，

圖見114頁
他還爲這位羅馬老教宗描繪了一幅家族畫像，即老教宗與兩名孫

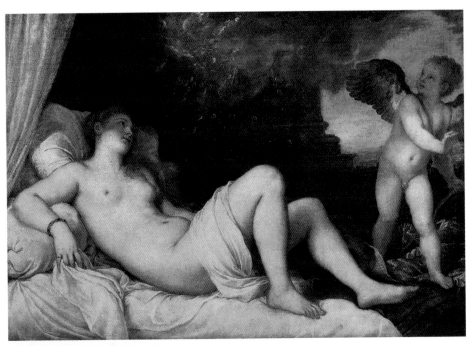

達娜伊　1544 年　油彩、畫布
117 × 69cm　那波里卡波迪蒙杜國
立美術館藏（上圖）

坐著的保羅三世與其孫子亞里山德
羅與奧塔維歐　1546 年
油彩、畫布　214 × 174cm　那坡里
卡波迪蒙杜國立美術館藏（左圖）

達娜伊（局部） 1544 年　油彩、畫布

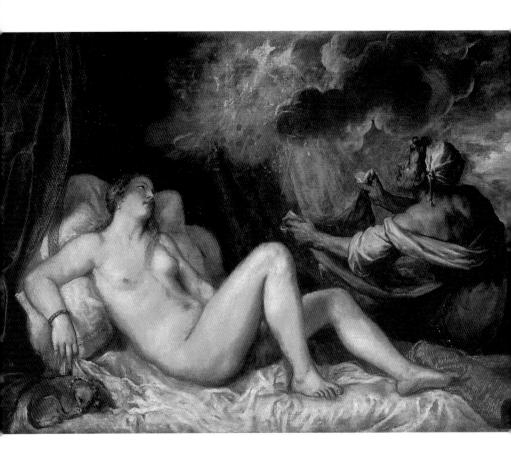

子亞里山德羅奧塔維歐等人的肖像合畫。

　　在這幅表現特殊的闔家畫中，亞里山德羅身著深紅色的樞機主教袍，站在崇高尊貴的教皇身旁；而另一邊，奧塔維歐則裝扮成朝臣的模樣，很恭順地向老人彎腰請安；保羅三世年事已長，他屈著背正以懷疑的眼光斜眼望著這位自私自利的年輕人，似乎已瞭解到奧塔維歐企圖奪取巴爾馬（Parma）公爵位置的圖謀。某些史學家認為該作品似乎尚未完成，保羅三世的面容與身體描繪得比兩名孫子要詳細些，可能是法恩家族不希望他畫得如此露骨。不過瓦沙里卻不以為然地稱，法恩家族非常滿意該作品，畢竟一個如此強勢的羅馬大家族，是不會在意肖像畫中的個性被明顯的描繪。

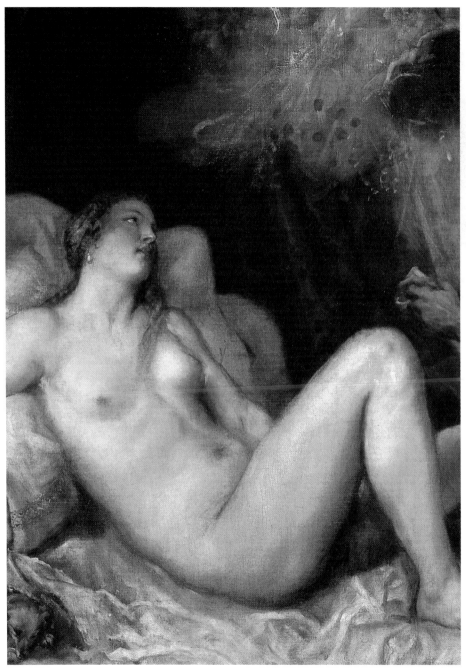

達娜伊　1553-1554 年　油彩、畫布　129 × 180cm　馬德里普拉多美術館藏（上圖）
達娜伊（局部）　1553-1554 年　油彩、畫布　129 × 180cm　馬德里普拉多美術館藏（左頁圖）

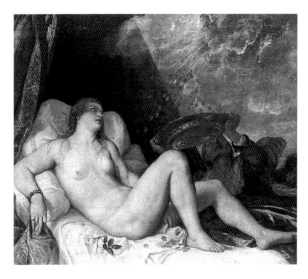

達娜伊　1554年　油彩、畫布
維也納藝術歷史美術館收藏

達娜伊（局部）　1554年
油彩、畫布　120 × 187cm
聖得堡艾米塔吉美術館藏（右頁圖）

　　在其他提香為法恩家族所畫的作品中，有一幅絕妙畫作是根
據希臘神話宙斯神與達娜伊（Danae）公主的傳奇故事而來，宙斯
神以金雨來引誘少女，此一令人眼花撩亂的私通，生下了伯修斯
（Perseus），他後來成為殺女妖梅杜莎（Medusa）的英雄。提香的
〈達娜伊〉，正像〈烏比諾的維納斯〉一樣是全然具有誘惑力的年
輕女人，她躺在背景有紅色布幔的睡椅上，身上微罩著一絲白
布，丘比特（Cupid）在她腳旁正望著身後從藍天雲層中落下來的
黃金雨。不過達娜伊與維納斯有所不同，顯示了提香所受到羅馬
藝術的影響，達娜伊的人體可能是受到米開朗基羅的河神雕塑啓
發。此作品同時是一件較維納斯更具實質的作品，其陰影較深，
肉體的感覺也較結實，達娜伊是實實在在地躺在床上；而維納斯
則似乎是飄浮著的，這顯然是提香受到他所看見大理石塑像的重
量與實質感之影響。

　　然而據瓦沙里稱，米開朗基羅並不欣賞〈達娜伊〉這件作品。
當該作品完成時，他與瓦沙里曾進入貝維德爾宮的提香畫室看了
一下，他們在提香面前客套地讚美了幾句，但是當離開之後，米
開朗基羅即批評稱，雖然提香的手法與色彩很高明，遺憾的是他

圖見116～119頁

圖見94頁

118

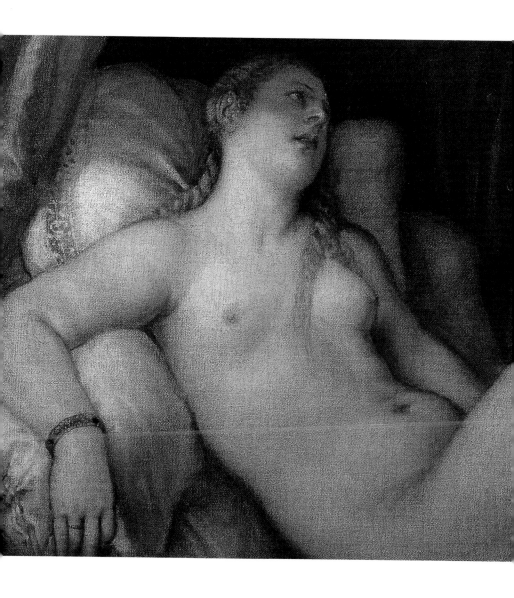

並沒有把素描學好，「如果這位藝術家能多瞭解一些藝術及構圖的知識，他將可以畫出無人可與之相比的作品來」。

從這段評述，很明顯地表達了威尼斯與翡冷翠在繪畫的技法上，成強烈的對比，這種對比也表現在兩個城市的固有特質上：威尼斯活潑洋溢著陽光，飄浮在水面上，充滿了嘉年華會的音樂；翡冷翠則是一個擁有強烈感情及民風驕傲的城市。這樣的特

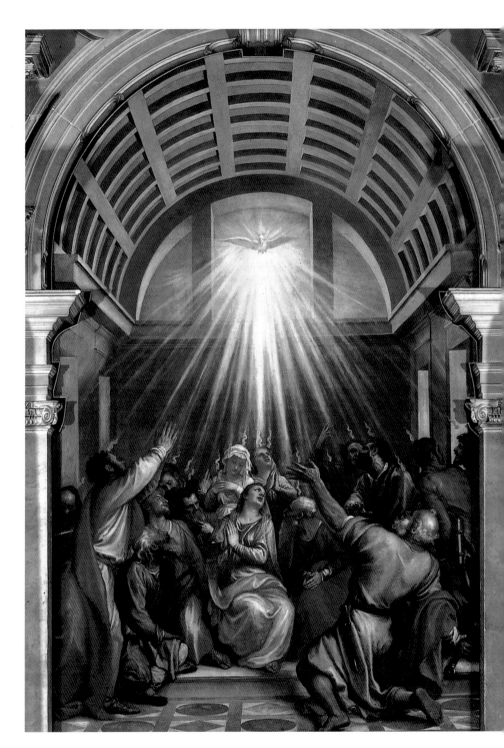

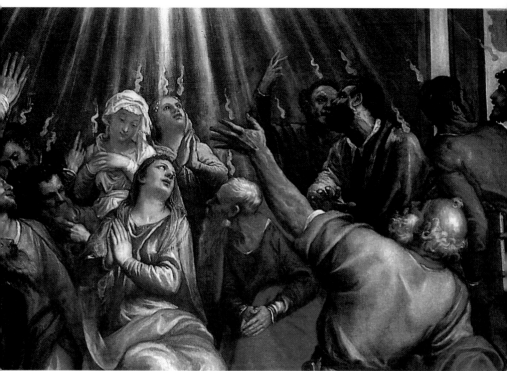

聖靈降臨節（局部）　1545 年　油彩、畫布（上圖）
聖靈降臨節　1545 年　油彩、畫布　570 × 260cm　威尼斯聖瑪利亞教堂藏（左頁圖）

質演化出後者的大眾以虛榮來迎合嚴格的宗教生活，在其皇宮與
教堂嚴整設計的大門上留下了高貴的市民表現；在其狹窄的巷道
中刻劃出深沈的陰影。威尼斯充滿詩情畫意，翡冷翠則全然呈現
幾何造形的美感；威尼斯人說話較快，就如同聖馬可具有異國情
調的拜占庭式的方形會堂，翡冷翠人說話則純然而精準，就如同
堅硬的大理石雕像一般。

　　在翡冷翠畫家的作品中，色彩是依附於構圖；他們總是謹慎
地詮釋描繪上的構圖，而威尼斯畫家的作品，尤其是提香的作
品，構圖只是提供一個粗淺的架構，畫家必須在此架構上盡其可
能地探索色彩畫面。提香在畫布上一層一層的上色，建構起色調

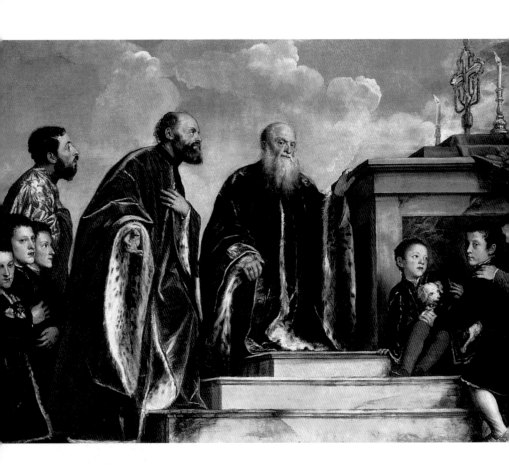

的架構，他畫出明亮的光線與陰影，好像是從畫面中自然放射出來似的，肉體顯現出色調與生命的虛幻。此外，提香還在畫布上將色彩的能量予以組織化，顯現了色彩本身的感性，此種嶄新的技法，預示了現代藝術的發展，這是瓦沙里及米開朗基羅等天才所無法瞭解到的。

出任奧斯堡皇家畫師

一五四六年春天提香載滿榮耀返回威尼斯，但他兒子的神職工作仍然沒有結果。一五四七年六月當他的老友賽巴斯提安・皮

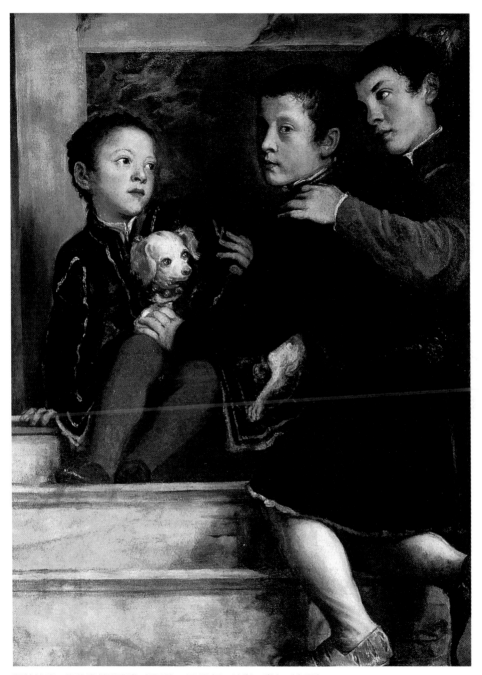

溫特拉明一族的奉獻肖像畫（局部） 1547 年　油彩、畫布（上圖）
溫特拉明一族的奉獻肖像畫　1547 年　油彩、畫布　206 × 301cm　倫敦國家畫廊藏（左頁圖）

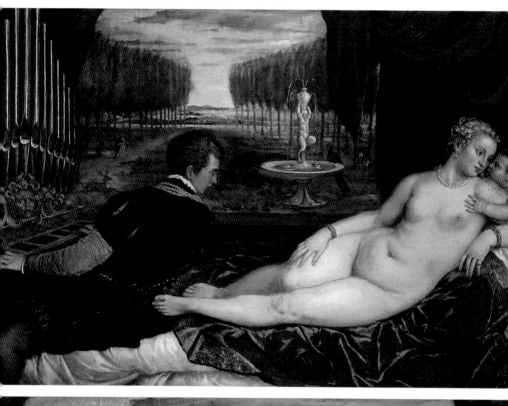

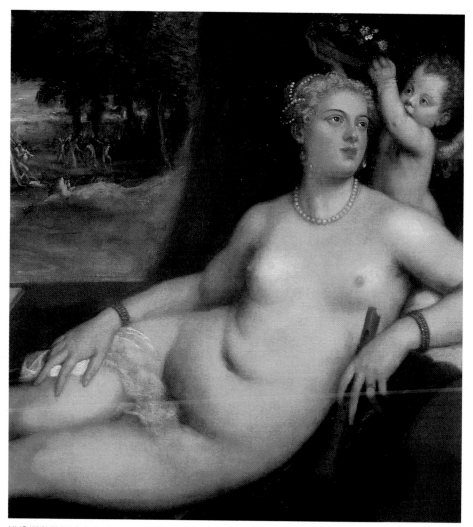

維納斯與風琴演奏者（局部） 1549 年　油彩、畫布　115 × 210cm　柏林國立美術館藏（上圖）
維納斯、邱比特與彈風琴者　1548 年　油彩、畫布　148 × 217cm　馬德里普拉多美術館藏
（左頁上圖）
維納斯、邱比特與彈風琴者（局部） 1548 年　油彩、畫布（左頁下圖）

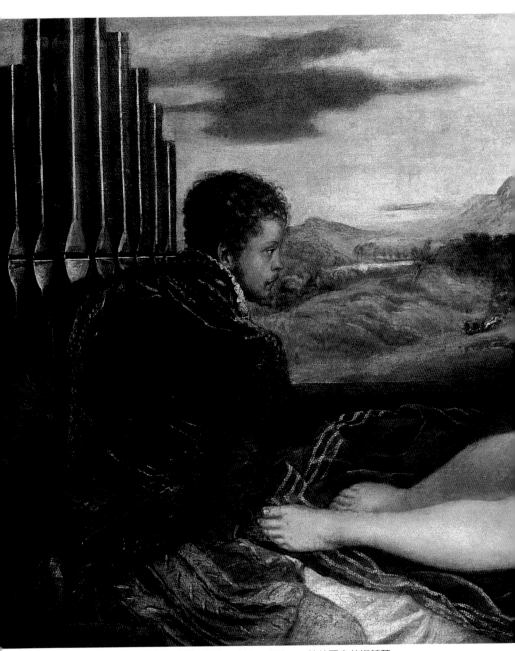

維納斯與風琴樂手　1549 年　油彩、畫布　115 × 210cm　柏林國立美術館藏

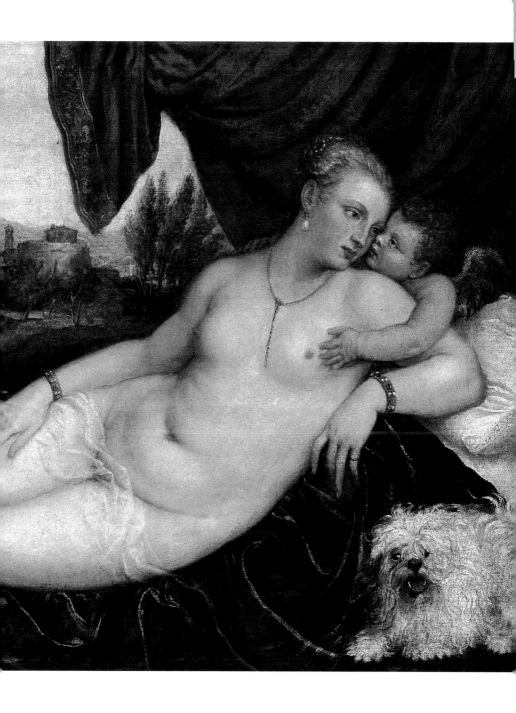

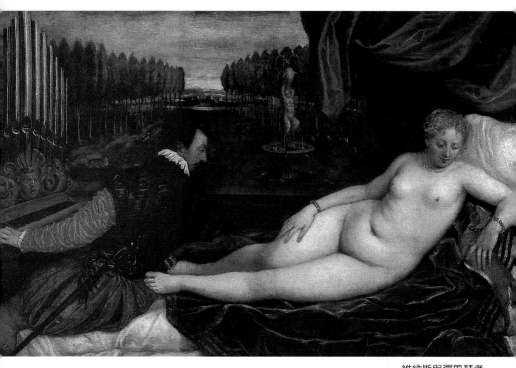

維納斯與彈風琴者
1550 年
油彩、畫布
136 × 220cm
馬德里普拉多美術館
（上圖）

維納斯與彈風琴者
（局部） 1550 年
油彩、畫布
（右頁圖）

昂波去世，教皇擬請提香接任其所遺留下的教皇掌璽局長的職
位。不過他卻接受了查理士五世的邀請出任奧斯堡（Augsburg）皇
家官方畫師的職務。當此項新任命案的消息傳出後，大眾爭相搶
購提香的作品並與他攀關係，此時他兒子龐波尼歐的神職差事也
很快有了眉目。

　　一五四八年初提香打包整理好他的繪畫材料及準備呈獻給查
理士五世的繪畫禮品，出發北行越過阿爾卑斯山，他還帶著他的
兒子歐拉茲奧及一名有繪畫天分的年輕親戚凱撒・維西里歐
（Cesar Vecellio）同行。

　　自提香上次與查理士會面以來，局勢已有很大的改變，馬丁
・路德（Martin Luther）的宗教改革造成新教徒與原有教會之間的
衝突，查理士在西邊要抵抗法蘭西，東邊要抵禦鄂圖曼的土耳其
人。一五四四年，日耳曼的公爵在戴特・史培義爾（D i e t　o f

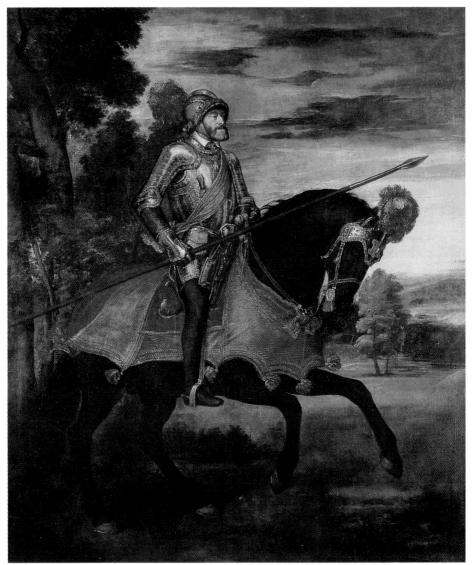

查理士五世騎馬像　1548年　油彩、畫布　332×279cm　馬德里普多拉美術館藏

Speyer）集會，查理士呼籲新教徒與天主教徒應該如兄弟般的團結在一起，才有足夠的實力對抗法蘭西。三個月後，帝國軍隊逼近巴黎，迫使法蘭西斯一世求和，如此才結束了查理士與法蘭西斯之間長達廿三年的持續戰爭，三年後法王過世，法蘭西屈服，查

理士即快速與土耳其商談和平條約。此刻查理士總算有時間將注意力投入帝國內的宗教問題，他希望能修補裂痕，但效果不彰，路德教會的公爵們並不信任他，最後皇帝決定與教皇結盟以對抗異議的公爵們。

此聯軍由教廷財務支援，軍隊由保羅三世的孫子奧塔維歐指揮，查理士則率領帝國軍隊。保羅三世藉機要求皇帝將米蘭公國讓予他的兒子皮爾盧吉·法恩，查理士卻將之交給曼杜亞的費蘭特·龔札加（Ferrante Genzaga），教皇即命奧塔維歐自戰場撤軍。儘管遭到此次挫折，查理士毫不灰心，來春重新發動攻擊，一五四七年四月他與新教最強的對手薩克桑尼的約翰·費德里克（John Frederick of Saxony）公爵決戰於近艾貝河的穆伯格（Muhlberg），查理士大獲勝利，約翰·費德里克遂成為階下囚。

提香不但描繪了投降的費德里克，還畫了一幅查理士著軍裝騎在馬上的勝利英姿〈查理士五世騎馬像〉，他不久又再為查理士添加了一幅肖像，顯示他坐在安樂椅上的輕鬆模樣，查理士近似平民百姓而不像一位公眾人物，極具自然親和力〈窗前的查理士五世坐像〉。查理士把約翰·費德里克帶回奧斯堡予以囚禁，提香受命為費德里克所畫的肖像，顯示他極為肥胖，也只有荷蘭北方的種馬才載得動他（參閱〈約翰·費德里克肖像〉）。

圖見 133 頁

圖見 132 頁

提香在奧斯堡停留期間，還為查理士深愛的亡妻伊莎貝娜皇后（Empress Isabella）畫了另外一幅畫像〈皇后伊莎貝娜肖像〉，皇后於一五三九年過世。提香一五四四年所畫的第一幅皇后畫像，是根據她好幾幅生前的肖像圖為參考。此次也不例外，這些生前的肖像畫中有一幅還是由賈可布·賽西尼格繪製的。查理士必然也從提香的這第二幅皇后畫像得到同樣的安慰，這幅畫在他餘生中一直陪伴在他身邊，圖中顯示伊莎貝娜是一位面貌姣好而纖瘦的女人，金紅色的頭髮與大理石般的雪白皮膚，身著紅袍，她在提香的畫像中似乎比原來肖像圖中的皇后更為生動。

提香繼續為奧斯堡的帝國家族成員繪製畫像，他畫了皇帝的

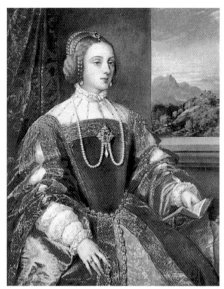

皇后伊莎貝娜肖像　1548 年　油彩、畫布
馬德里普拉多美術館藏（上圖）

窗前的查理士五世坐像　1548 年
油彩、畫布　205×122cm　慕尼黑市立美術
館藏（左圖）

妹妹瑪利，即匈牙利的皇后，以及她的姪女羅萊恩女公爵，還有
皇帝的弟弟費迪南與他的五個女兒及二個兒子。提香越畫，越使
得查理士增加對他的仰慕之情，甚至於還表示，每當他獲得提香
的新畫作時，就如同得到一塊新領土般，他如此明顯地重視提
香，連他的臣子們都妒忌了，不過畢竟他可以擁有許多臣子，卻
只能擁有一個提香。

繪畫意境深遠・思想超前

　　一五四八年十月提香返威尼斯短暫停留，於一五五〇年十一

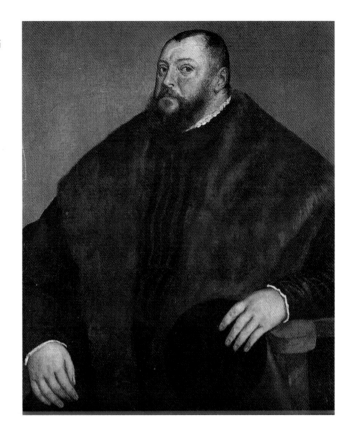

約翰‧費德里克肖像
1548-1551 年　油彩、畫布
維也納美術史美術館藏

圖見 135 頁

月再度奉詔回奧斯堡。這一回他在奧斯堡的委託是為皇帝的兒子
西班牙公爵菲利普畫像，菲利普不久即與英格蘭的皇后瑪莉‧杜
多（Mary Tudor）成婚，事實上，菲利普的畫像之一曾被用來做為
說服瑪莉接受菲利普追求的工具。當瑪莉獲悉這件求婚之事時，
她曾表示相當擔心與比她小十一歲的男人結婚，可能無法滿足他
的性需求，因此奧斯堡即送了她一幅提香所繪的菲利普肖像〈穿
鎧甲的菲利普二世〉，結果瑪莉非常喜愛。圖中的菲利普著軍
裝，可能是在他廿三歲時為他畫的，瘦削而顯得單純的模樣，他
的體形並非強壯型，面貌長得相當英俊，不過顯得有點拘謹。

　　菲利普後來也成為提香的重要主顧之一，他曾委託提香為馬

希修波斯　1549年　油彩、畫布　237×216cm　馬德里普拉多美術館藏

德里的皇宮製作巨幅的宗教繪畫，以及一些他個人喜愛的裸體女神作品。提香為菲利普畫的早期肖像是由查理士五世委託的，皇帝希望能藉此改善菲利普的公眾形象，如今，查理士年事已長，帝國的大小事諸如債務、宗教的爭端，均令他壓力沈重，他已在位了卅五年，如今開始認真地考慮讓位的問題。合法的繼位人是

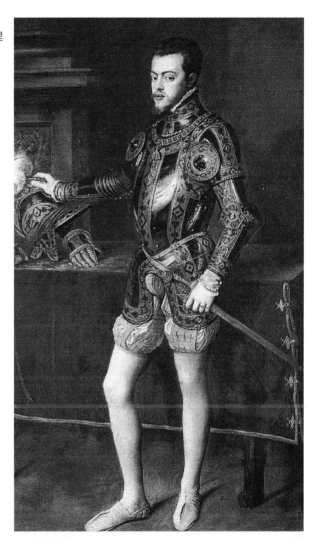

穿鎧甲的菲利普二世 1551年
油彩、畫布 193×111cm 馬德里
普拉多美術館藏

　　他的弟弟費迪南，費迪南現在是奧地利的統治者，到時候當費迪
南繼任帝位之後，菲利普則可能接任費迪南原來的位置。

　　一五五一年五月提香向查理士告辭，八月返回威尼斯，此後
即再也未見到皇帝了。提香的餘生雖然再活了廿六年，但並不十
分順遂，不愉快的事情一再出現。他的妹妹奧爾莎擔任他的管家
廿年，於一五五〇年去世，五年後他的女兒拉維妮雅也結婚離他

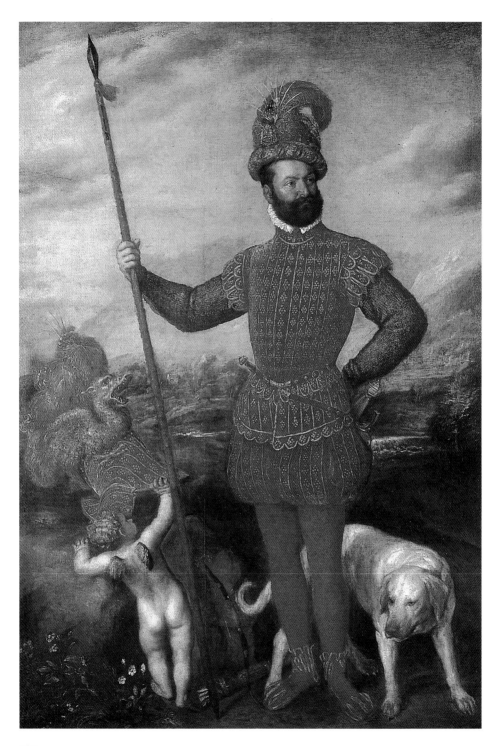

施捨的聖約翰 1548-1549年 油彩、畫布 264×148cm 威尼斯聖喬凡尼艾勒莫希納里奧教堂藏（上圖）
有丘比特與犬的隊長肖像 1551年 油彩、畫布 223×151cm 卡塞爾繪畫館藏（左頁圖）

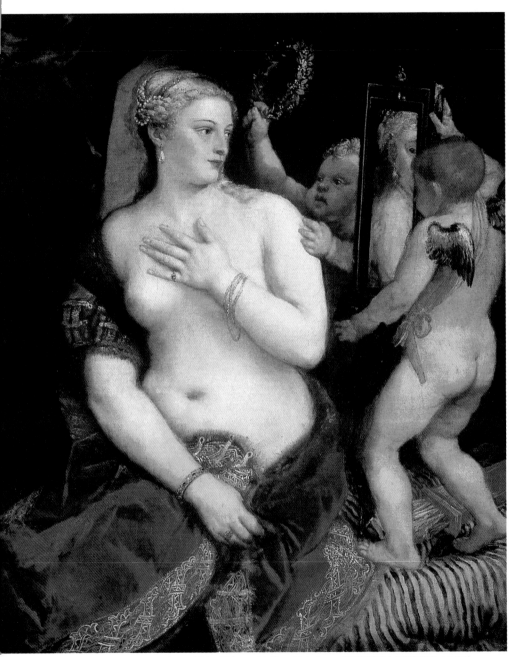

維納斯與丘比特　1552-1555 年　油彩、畫布　124.5×104.1cm　華盛頓國立美術館藏（上圖）
維納斯與丘比特（局部）　1552-1555 年　油彩、畫布（右頁圖）

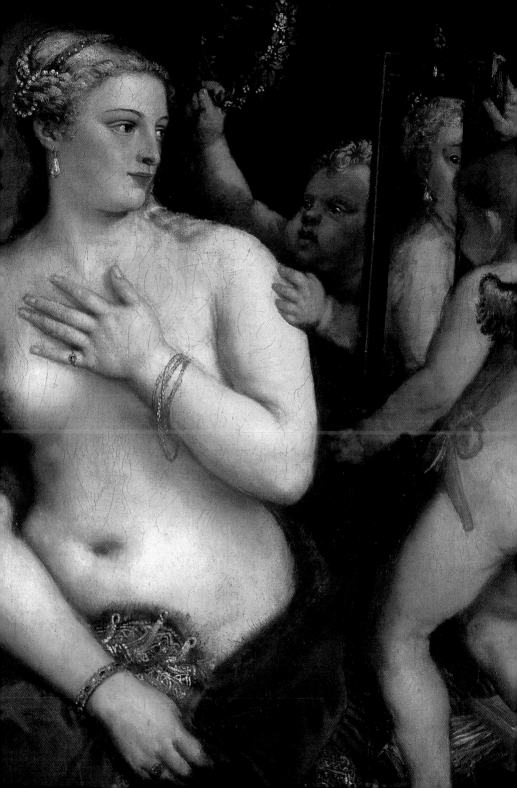

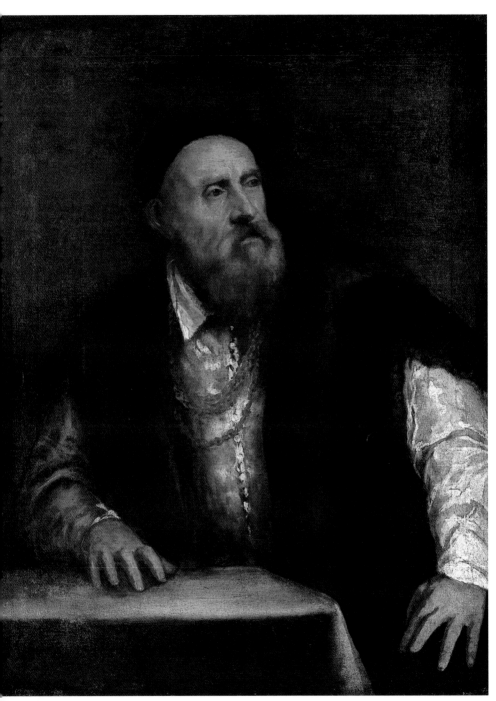

自畫像　1550-1562年　油彩、畫布　96 × 75cm　貝勒諾史特勒基美術館藏

吉蒂塔　1552–1555 年　油彩、畫布　112.8 × 94.5cm　底特律美術館藏

而去，他的兒子歐拉茲奧則忙於自己的繪畫事業，而另一個兒子龐波尼歐則讓他深感失望，這個兒子一直都不爭氣，令他擔心不已。最令他傷心的是他的好友亞里提諾於一五五六年十月猝逝。

　　次年的二月，另一事件再加深了提香的悲情，查理士五世突然決定自帝位退休，他將哈布斯堡王朝分成二大部分，他的弟弟費迪南繼任帝位，而他的兒子菲利普則成為統治西班牙與低地國的國王。患病的皇帝進了西班牙中部中間的聖吉羅尼摩・幽斯特（San Geronimo de Yuste）的修道院中，有五十名隨行人員照顧他，他以簡樸的生活度過他的餘生，除了教會禱告的例行獻身外，他多半把時間花在戶外運動及打獵的嗜好上。

　　查理士還從奧斯堡帶來了幾幅他最鍾意的畫作，其中有提香所畫皇后的肖像畫。不過查理士最常觀賞的還是〈聖父・聖子・聖靈三位一體的禮讚〉，那是一幅提香於一五五四年送給他的壯觀宗教畫，圖中的焦點集中於懸在空中的聖父、聖子、聖靈，下方則是一排禮拜的臉容，其中有聖徒、天使、總主教及先知，聖母則在一邊代皇帝家族說情，跪在另一邊的皇帝家族成員有查理士、伊莎貝娜及他們的子女。查理士經常坐在此幅巨作的前面孤寂地沉思著。

　　一五五八年九月廿一日，查理士的大限之日來到，此時提香已七十歲，仍然持續工作，雖然他的工作坊有五、六名助手畫家幫他分擔一些拷貝及吃重的日常工作，提香還是親自繼續製作了不少神奇的作品。如今世界已變，藝術的品味也改變了，不過他仍然是知名的大師，現在提香已不再展示華美的慾望，而是色彩

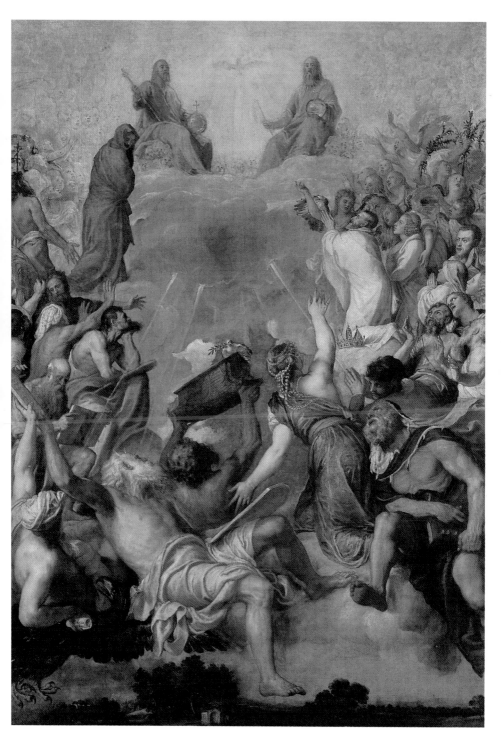

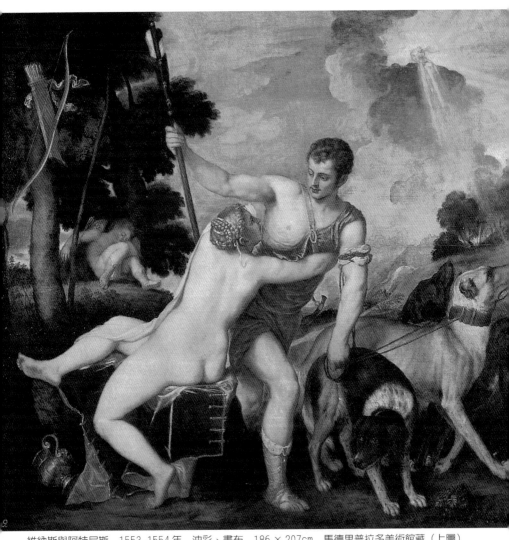

維納斯與阿特尼斯　1553-1554年　油彩、畫布　186×207cm　馬德里普拉多美術館藏（上圖）
受胎告知　1557年　油彩、畫布　232×190cm　拿坡里卡波迪莫杜國立美術館藏（右頁圖）

144

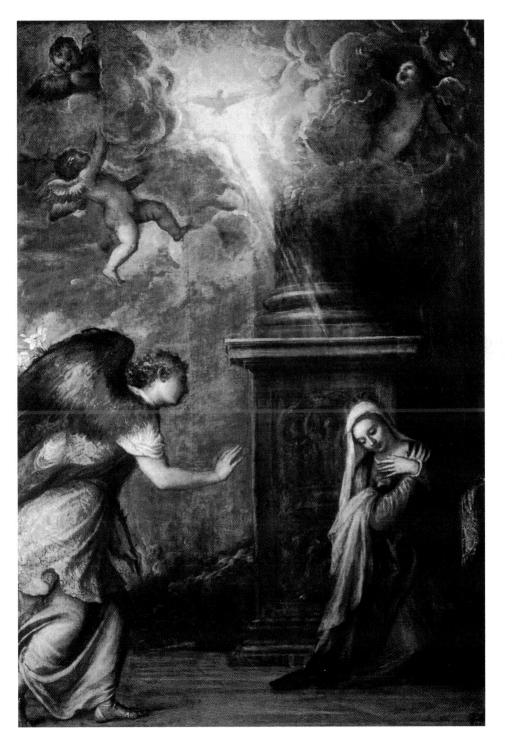

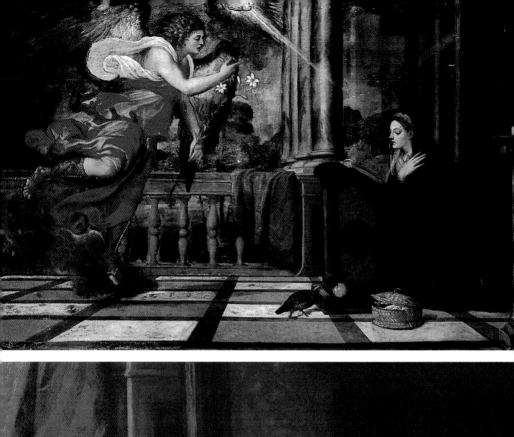

受胎告知
1559-1562 年
油彩、畫布
403 × 236cm
威尼斯聖莎瓦特勒教
堂（右圖）

受胎告知　1557 年
油彩、畫布
166 × 266cm
威尼斯聖馬可大教堂
藏（左頁上圖）

受始告知（局部）
1557 年　油彩、畫布
威尼斯聖馬可大教
堂藏（左頁下圖）

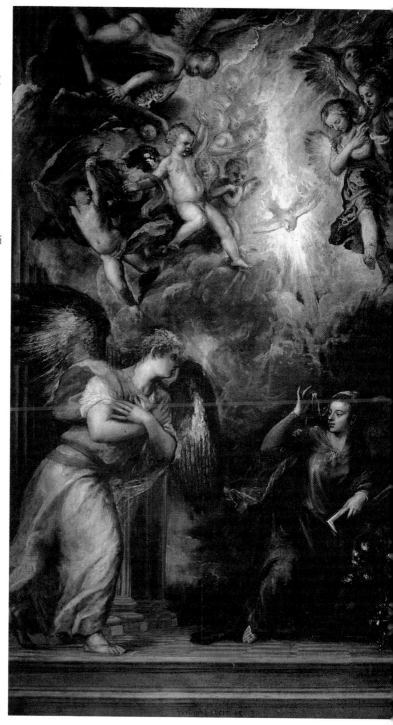

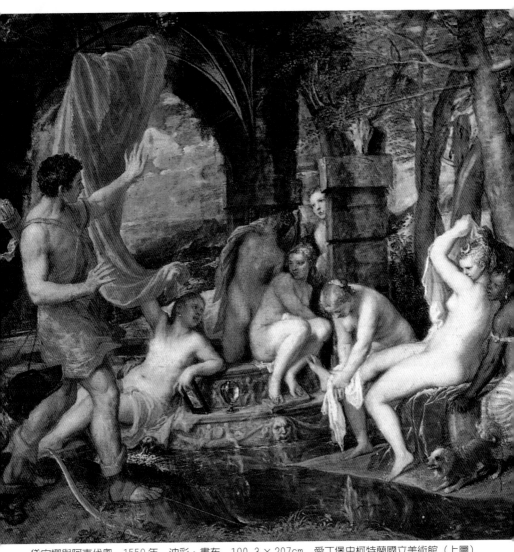

黛安娜與阿克代奧　1559年　油彩、畫布　190.3×207cm　愛丁堡史特蘭國立美術館（上圖）
基督的礫刑與聖母、聖多米尼克與聖約翰　1558年　油彩、畫布　375×197cm　安柯那聖米尼克
教堂藏（右頁圖）

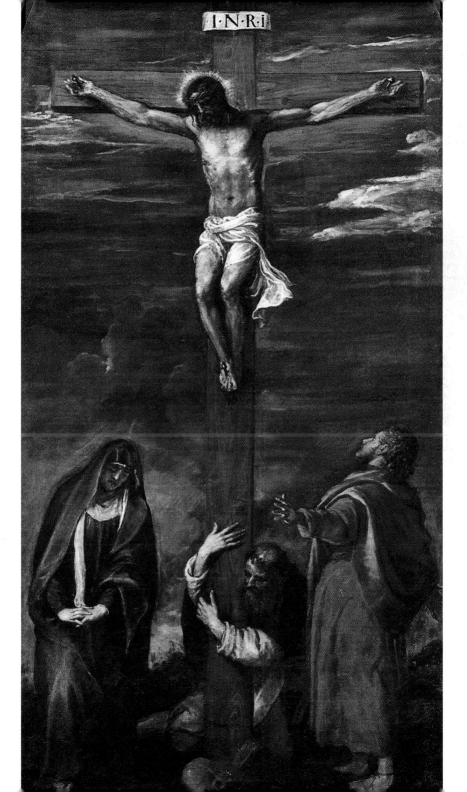

黛安娜與卡利斯特　1559 年
油彩、畫布　187 × 205cm　愛丁堡史
柯特蘭德國立美術館

150

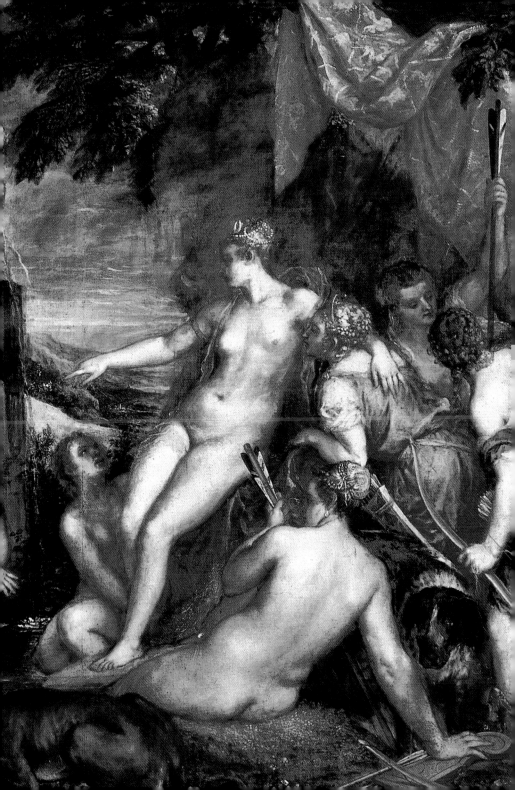

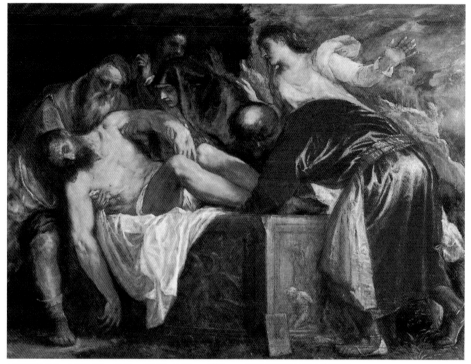

基督的埋葬　1559 年　油彩、畫布　137 × 175cm　馬德里普拉多美術館藏

的特質，不重視裝飾而是含蓄平淡，不強調粗獷而是溫柔的天性。雖然威尼斯已出現了兩位年輕的畫家丁特列托（Tintoretto）與維洛涅斯（Veronese），似乎在挑戰他的崇高地位，不過他晚年的作品，在深度與感性上仍然超越這兩位新人，在提香餘生的廿年，他繪畫意境之深遠與思想之超前，仍非同時代的人們所能夠瞭解。

晚年作品充滿痛苦激情

威尼斯共和國已從過去的強盛轉為沒落，其在內陸的土地被一一瓜分，使其財富逐漸乾枯，貿易也日益減少。尤其是西班牙與葡萄牙的船隊現在已環繞非洲越過大西洋，將東方的商品與新大陸的財富帶回歐洲，更降低了威尼斯的重要性。威尼斯過去的

聖勞倫斯的殉教
1559 年
油彩、畫布
493 × 377cm
威尼斯傑士蒂教堂

聖勞倫斯的殉教
（局部） 1559 年
油彩、畫布
（154 頁圖）

155

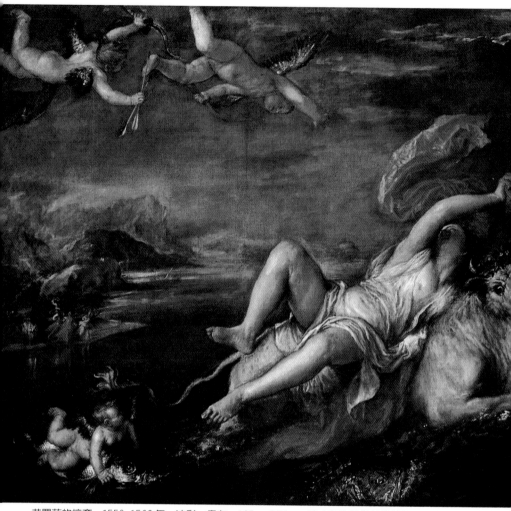

艾羅蓓的掠奪　1559-1562年　油彩、畫布　185×205cm　波士頓卡特納美術館藏

民主光輝也逐漸遠去，政府貪污專權已得不到人民的信賴，如今的議會三人評審小組比原來的十人評議會更爲惡劣。不過在外表上，威尼斯仍然浮華歡樂。

　　威尼斯的畫家現在已較熟悉油畫的技法，他們發現此技法更容易表現他們的作畫意圖，提香一層又一層的透明油彩，創造出眞實肉感的幻覺；維洛涅斯運用油彩的肌理顯現了緞布斜紋與毛

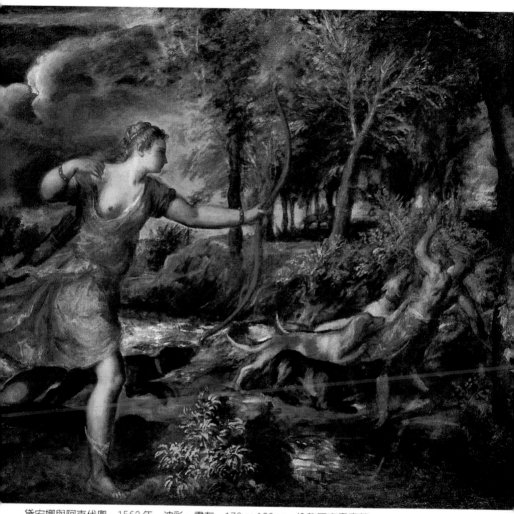

黛安娜與阿克代奧　1562年　油彩、畫布　179×189cm　倫敦國家畫廊藏

皮的光澤；丁特列托稀釋他的油彩使之能輕易穿流於畫面，而創
造出隨心所欲的造形。如果說威尼斯的繪畫代表油畫技法的成
長，那也同時意味著藝術品味的改變，主顧們開始要求更具表現
性的藝術，不大注重理想而較偏愛情感的表露；這也就是說義大
利的藝術開始從重視秩序的古典風格轉向較情緒化的表現風格，
而朝矯飾主義及巴洛克風尚邁進。

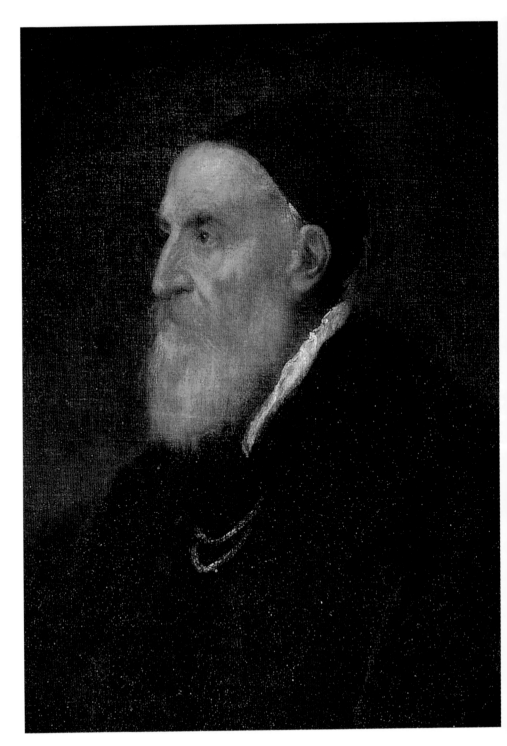

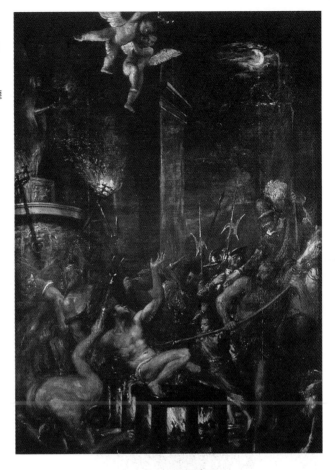

對某些同代的人，尤其是那些較喜歡精確細緻技法的人而言，提香他最後十年的作品必然顯得有些草率如同尚完成似的，他的色彩柔和，線條模糊不清，筆觸只在意解決造形本身的問題。像他一五六七年送給菲利普二世的〈聖勞倫斯的殉教〉，與他早期的同類主題繪畫全然不同，早期的作品有如一場莊嚴的儀式，晚期的作品則充滿了痛苦與動感，而另一主題〈戴荊棘的基督〉，也有同樣的情形，早期的較平順而晚期的較爲粗暴激情。此種局面或出於提香晚年藝術性的自然演化結果，也可能是因爲顫抖的雙手與眼花撩亂所使然。

圖見 164 頁

159

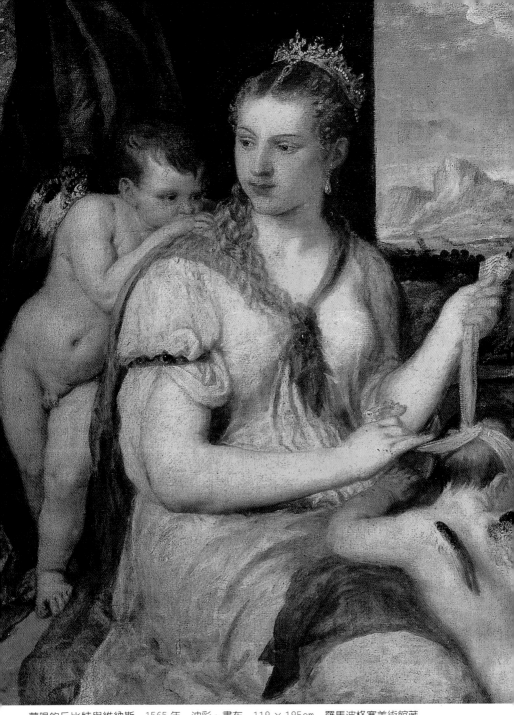

蒙眼的丘比特與維納斯　1565 年　油彩、畫布　118 × 185cm　羅馬波格塞美術館藏

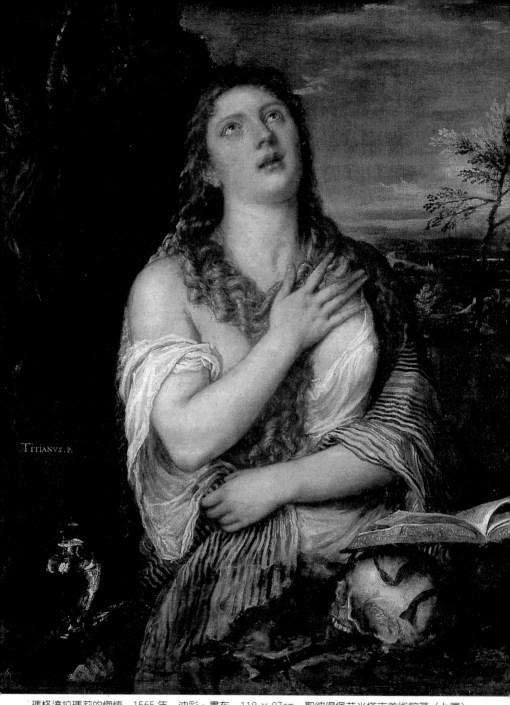

TITIANVS·P.

瑪格達拉瑪莉的悔悟　1565年　油彩、畫布　118×97cm　聖彼得堡艾米塔吉美術館藏（上圖）
瑪格達拉瑪莉的悔悟　1567年　油彩、畫布　128×103cm　拿波里國立美術館藏（右頁圖）

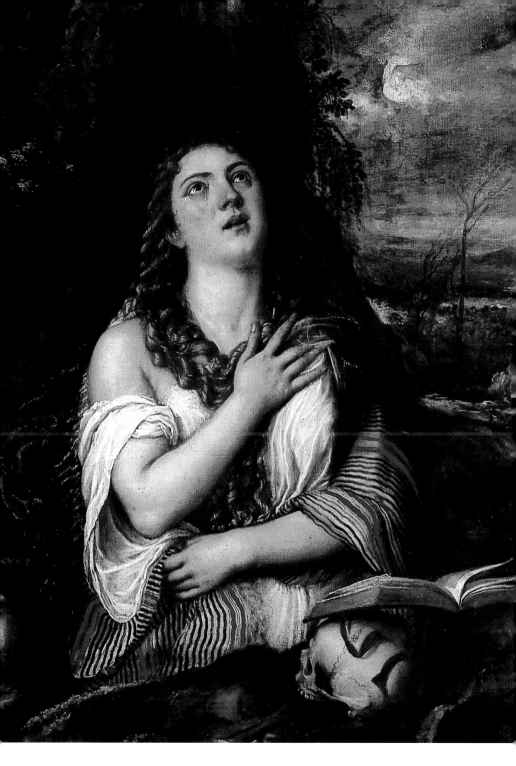

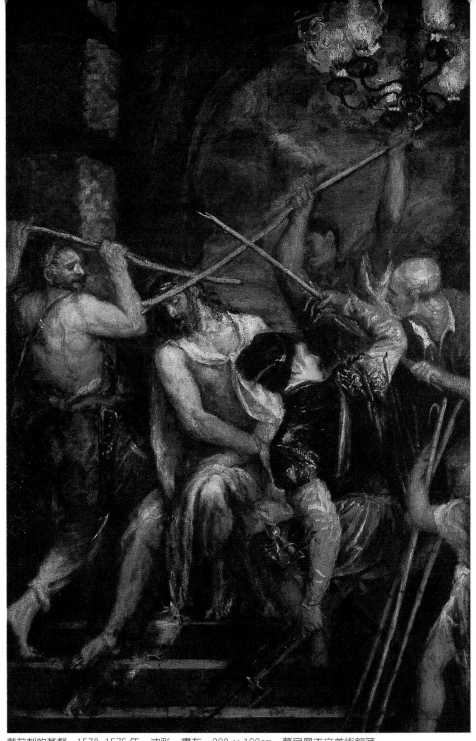

戴荊刺的基督　1570-1575 年　油彩、畫布　280 × 182cm　慕尼黑市立美術館藏

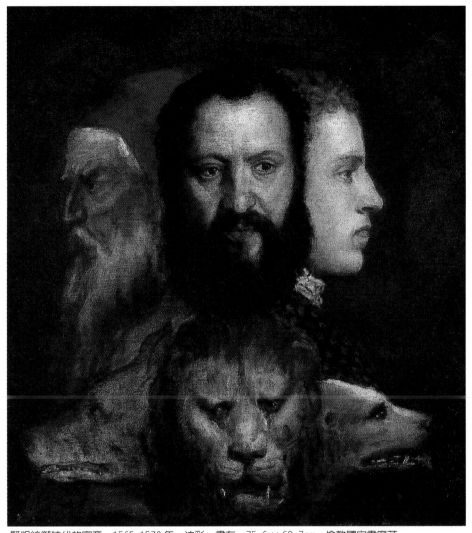

賢明統御時代的寓意　1565-1570 年　油彩、畫布　75.6 × 68.7cm　倫敦國家畫廊藏

圖見 172 頁

提香在世的最後十年已退出公共事務，一五六七年他請求威尼斯政府將他的經紀人執照轉予他兒子歐拉茲奧。一五七一年政府請他製作海戰紀念圖，提香也只派他的助手去做，一五七〇年他的另一好友賈可波・桑索維諾過世。提香的最後一件作品是〈彼耶達〉（Pietà），他以之交換法拉里（Frari）教堂的墓地，不過作品尚未

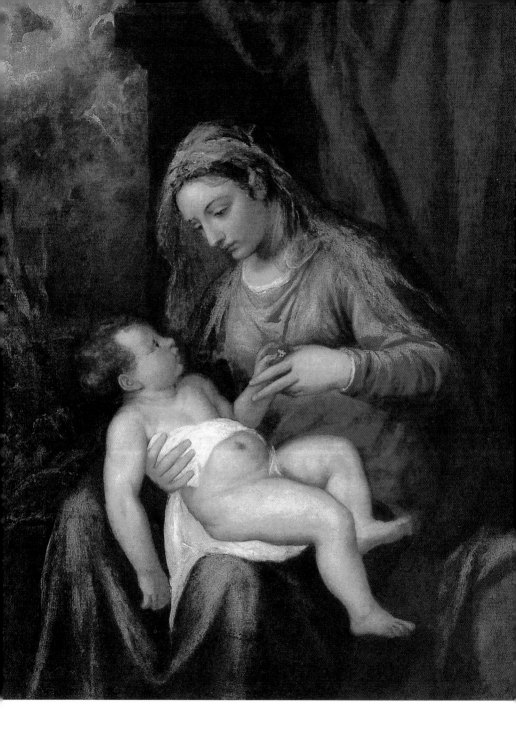

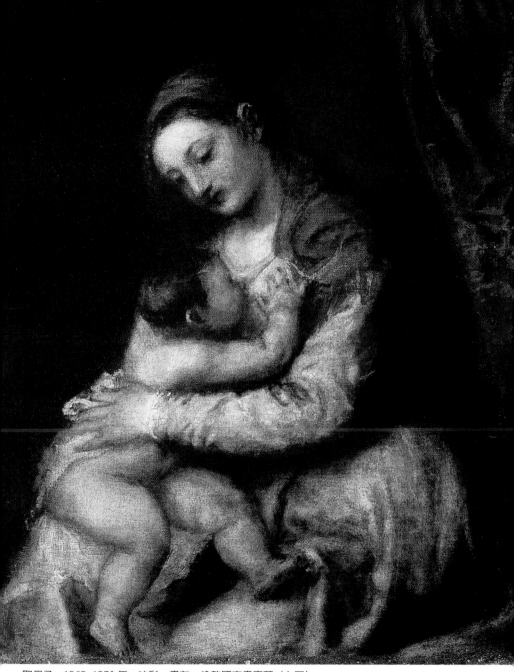

聖母子　1565-1570 年　油彩、畫布　倫敦國家畫廊藏（上圖）
聖母子　1567 年　油彩、畫布　威尼斯學院美術館藏（左頁圖）

聖母子與天使　1568年　壁畫　157×348cm
威尼斯總督宮（右頁上圖）

有提香在內的聖母子像（提香在畫左方）
1568年　油彩、畫布　102.3×137cm
威尼斯迪卡杜勒藏（右頁下圖）

總督安東尼歐·吉曼尼在信心（女神）前下跪（下方局部）　1575-1576年　油彩、畫布（上圖）
總督安東尼歐·吉曼尼在信心（女神）前下跪　1575-1576　油彩、畫布　373×496cm　威尼斯
總督宮（170-171頁圖）

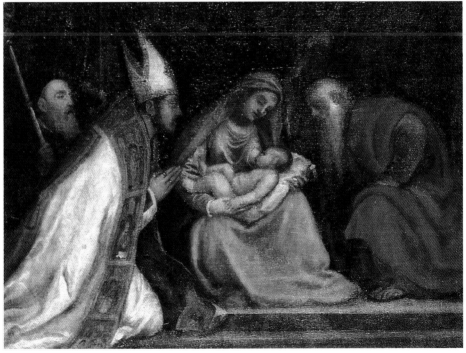

169

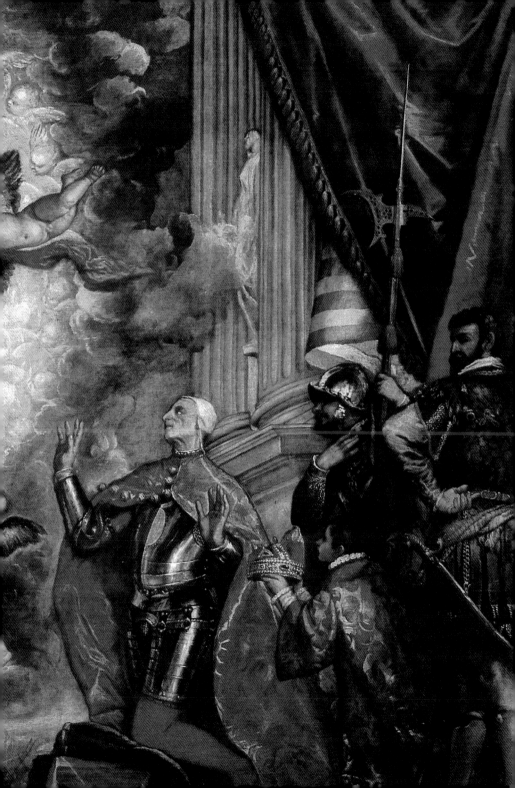

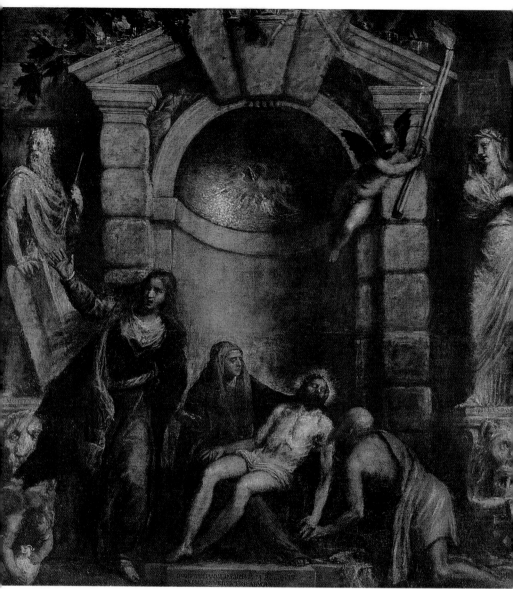

彼耶達　1576年　油彩、畫布　353 × 348cm　威尼斯學院美術館藏

完成，提香卻在一場流行瘟疫中於一五七六年八月廿七日去世，
〈彼耶達〉雖未完成，他仍然獲准葬在法拉里教堂的墓園。他死後
沒幾天他的兒子歐拉茲奧也跟著離世。至於那不肖子龐波尼歐則

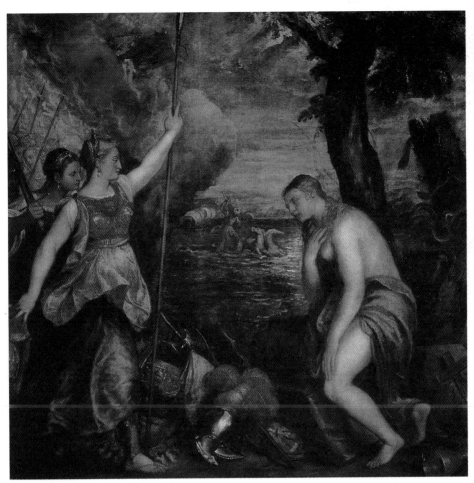

西班牙拯救宗教
1575 年
油彩、畫布
168 × 168cm
馬德里普拉多美術
館 藏

在他未來的十八年中,以出售提香的畫作及遺物爲生,在他生命的最後一天已是一貧如洗。提香留在總督宮的畫作,也遭火災與戰爭的毀損,其他留傳後世的作品,已不多見。

然而,他的才華與影響力仍然留存於人間,好幾代的藝術家曾模仿〈酒神〉的醉人色彩,難忘於〈戴荊棘的基督〉的激情力量,繼續跟隨他的腳步前進。他的感性之深,見解的自然,實有助於創造一種有別於現實主義的獨特藝術。他可以說給藝術之美帶來了新的內涵與新的境界。他那罕見的再生創造精神,已爲人們開發出全然不同的新世界。

雅柯布·史特拉達肖像（局部） 1567-1568 年　油彩、畫布（上圖）
雅柯布·史特拉達肖像　1567-1568 年　油彩、畫布　125 × 95cm　維也納美術史美術館藏（左頁圖）

聖傑羅拉莫在十字架前　1570 年　油彩、畫布　137.5×97cm　盧卡諾泰森收藏

背負十字架的基督
1570-1575 年
油彩、畫布
98 × 116cm 馬德里普
拉多美術館藏（右圖）

嘲笑基督
1570-1575 年
油彩、畫布
109 × 92cm
美國聖路易美術館
（下圖）

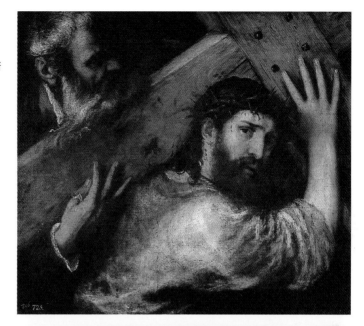

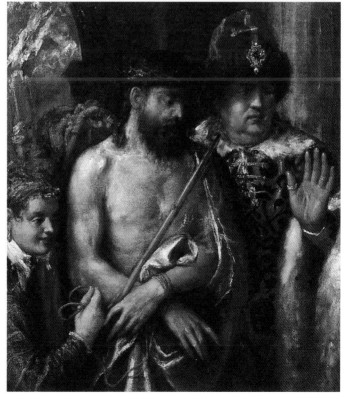

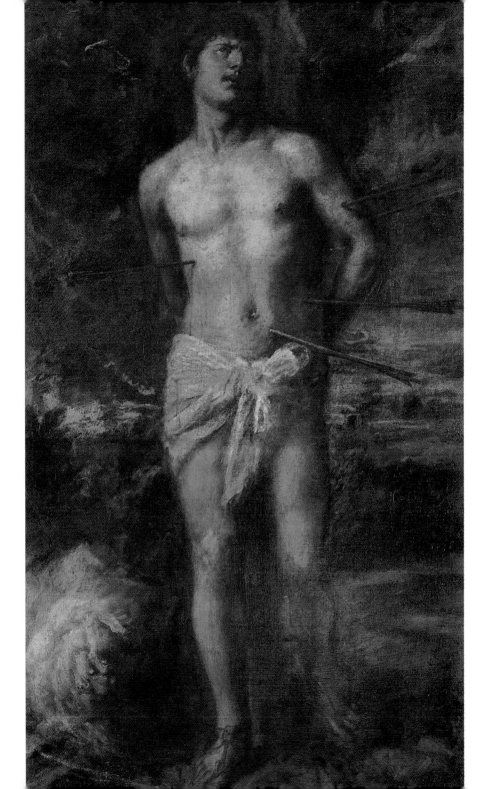

瑪息阿受難圖　1570-1576年　212×207cm　油彩、畫布　捷克‧克洛姆里茲國家博物館藏
（上圖）
聖塞巴斯蒂安　1570年　油彩、畫布　210×115cm　聖彼得堡艾米塔吉美術館藏（左頁圖）

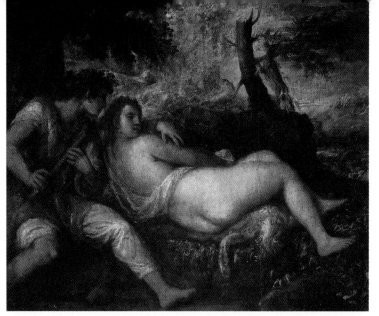

水精寧芙與牧童
1575–1576 年
油彩、畫布
150 × 187cm
維也納美術史美
術館藏

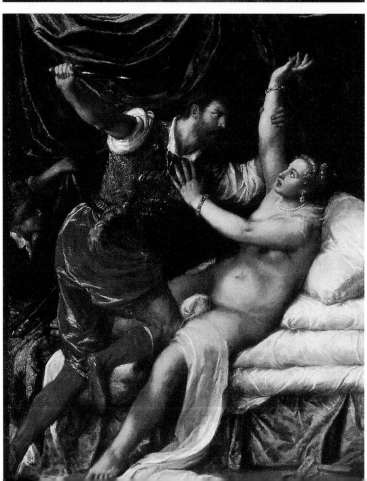

達克尼斯與魯克
雷迪亞　1571 年
油彩、畫布
189.9 × 145.4cm
劍橋費茲威廉美
術館藏

兒童與狗（局部） 1575-1576 年　油彩、畫布
兒童與狗　1575-1576 年　油彩、畫布　99.5×117cm　鹿特丹波寧根美術館藏（上圖）

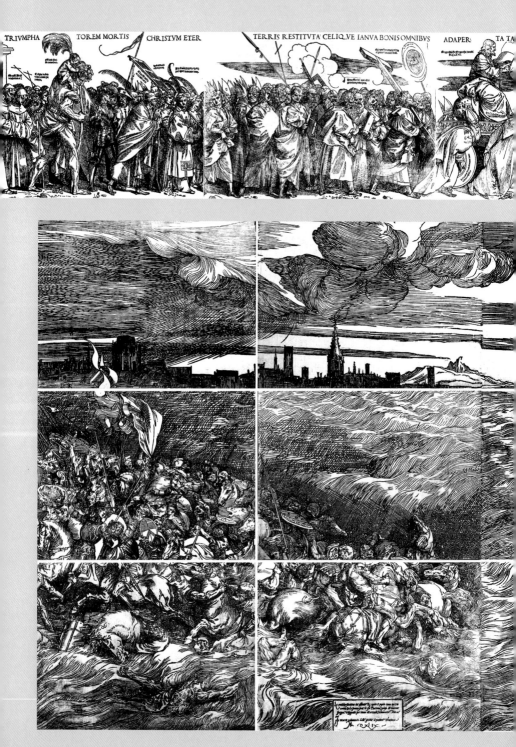

NE FICII ME MO RES DEDVCENTES DIVI CANV

基督的勝利　1517年
38.5 × 268cm（上圖）

法老王在紅海投降
1549年
121 × 221cm（左圖）

騎士與馬　1538 年　素描　27.4×26.2cm　牛津阿斯莫勒美術館藏

騎士與馬　1569年　素描　35 × 25.1cm

頭盔　1569年　素描　45.2×35.8cm　翡冷翠烏菲茲美術館藏

聖勞倫斯的殉教　1559年　素描草稿　40.9×25.2cm　翡冷翠烏菲茲美術館藏

提香年譜

一四八八—九〇　生於義大利北部小城卡多爾

一五〇五　十七歲。隨朱卡托學鑲嵌藝術三年後，續跟貝里尼兄
　　　　　弟習畫。（一五〇〇年達文西短期居住威尼斯，喬爾
　　　　　喬涅於一五〇四年畫〈卡士杜法朗柯祭壇畫〉）

一五〇七　十九歲。堅提勒・貝里尼過世，轉為喬爾喬涅的助
　　　　　手。

一五〇八—九　廿歲。與喬爾喬涅合作繪製芳達哥・特德希正門
　　　　　　壁畫。

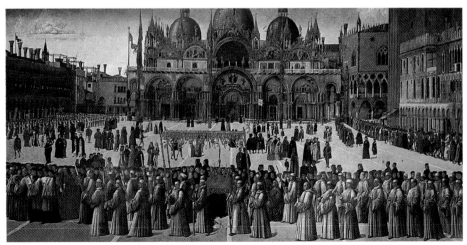

堅提勒・貝里尼　聖馬可奇蹟禮拜行列　1496年　油彩、畫布　367×745cm　威尼斯學院美術館藏

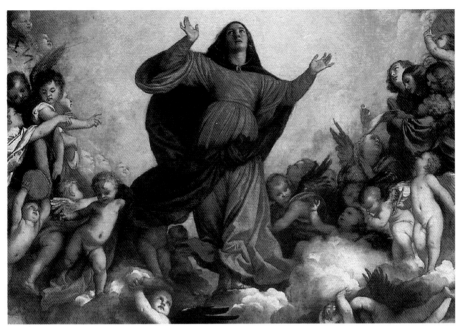

聖母昇天圖（局部） 1516-1518 年　油彩、木板　威尼斯聖瑪利亞‧格羅里奧沙‧迪‧弗拉利教堂藏

一五一〇　廿二歲。喬爾喬涅因患鼠疫過世。威尼斯鼠疫大流
　　　　　行，爲逃避鼠疫，離開威尼斯，到帕多瓦居住兩年。
　　　　　爲帕多瓦的聖徒學校製作壁畫三聯作。創作〈田園的
　　　　　合奏〉。

一五一三　廿五歲。決定留在威尼斯發展，向威尼斯政府申請爲
　　　　　大議會廳裝飾工程監督人。（教皇朱里佑二世去世，
　　　　　里奧十世繼任教皇）

一五一六　廿八歲。喬凡尼‧貝里尼過世，提香繼任爲威尼斯第
　　　　　一畫師地位。與艾斯杜家的宮廷關係開始建立，旅行
　　　　　菲拉拉。受邀畫〈聖母昇天圖〉。

一五一七　廿九歲。獲政府發給經紀人執照。

一五一八　卅歲。〈聖母昇天圖〉揭幕，深得各方好評。

一五一九　卅一歲。接受委託製作〈皮沙羅的聖母圖〉

一五二一～二七　卅三歲。法蘭西與神聖羅馬帝國爭戰連連，結
　　　　　　　　識雕刻家桑索維諾與詩人劇作家亞里提諾，
　　　　　　　　人稱「三人幫」。

一五二五　卅七歲。與賽西莉雅結婚。

一五二六　卅八歲。〈皮沙羅的聖母圖〉揭幕。

一五二八　四十歲。接受委託製作〈聖彼得殉教者〉。（一五二九
　　　　　年米開朗基羅旅居威尼斯擔任聖馬可教堂建築主任）

一五三〇　四十二歲。著手製作〈聖母與聖凱莎琳〉，賽西莉雅
　　　　　病逝。

一五三二　四十四歲。結識神聖羅馬帝國皇帝查理士五世。

一五三三　四十五歲。為查理士五世完成肖像畫，皇帝大喜。

一五三六　四十八歲。為侯爵亞豐索‧阿法洛製作軍裝肖像畫。

一五三八　五十歲。為烏比諾公爵法蘭西斯哥製作軍裝肖像圖，
　　　　　其子收藏提香的〈烏比諾的維納斯〉；完成威尼斯大
　　　　　議會廳戰史作品。

一五四二　五十四歲。為教皇保羅三世的孫子製作肖像畫。

一五四三　五十五歲。結識教皇保羅三世，並為其製作肖像畫。

一五四五　五十七歲。接受樞機主教亞里山德羅‧法恩之邀請赴
　　　　　羅馬訪問。

一五四六　五十八歲。榮獲羅馬名譽市民。載譽返威尼斯。（一
　　　　　五四七年丁特列托畫〈最後的晚餐〉）

一五四八　六十歲。為查理士五世製作馬上英姿肖像，並為皇后
　　　　　製作肖像畫。

一五五〇　六十二歲。再度往前奧斯堡為皇帝家族製作肖像畫。
　　　　　（美術史家瓦沙里完成初版《藝術家列傳》）

一五五一　六十三歲。向查理士五世辭行，返威尼斯。

一五五二　六十四歲。查理士五世退帝位後，提香不再順遂。

一五五四　六十六歲。贈查理士五世〈聖父‧聖子‧聖靈三位一
　　　　　體的禮拜〉巨作。

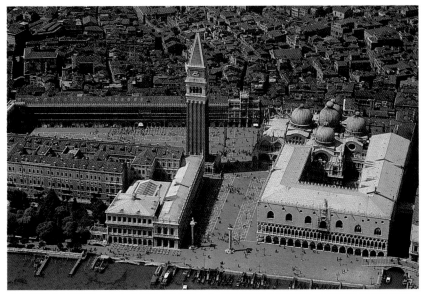

威尼斯聖馬可廣場，右方中間為完成於11世紀的聖馬可教堂，屬於拜占庭式建築，右前方為總督宮，為9世紀創建三樓哥德式建築，其內殿現仍留有提香所作壁畫。

一五五六　六十八歲。好友亞里提諾猝死。

一五五八　七十歲。查理士五世過世。創作聖多米尼克教堂壁畫
　　　　　〈基督礫刑與聖母、聖多米尼克與聖約翰〉。

一五五九　七十一歲。兄法蘭西斯哥過世。創作〈黛安娜與阿克代
　　　　　奧〉、〈黛安娜與卡里斯特〉。（歐洲宗教戰爭結束）

一五六一　七十三歲。女兒拉維妮雅過世。

一五六七　七十九歲。贈菲利普二世〈聖勞倫斯的殉教〉。

一五六八　八十歲。請求威尼斯政府將他的經紀人執照轉予其子
　　　　　歐拉茲奧。（瓦沙里名著《藝術家列傳》推出第二版）

一五七○　八十二歲。好友桑索維諾過世。

一五七六　八十八歲。製作最後一件作品〈彼耶達〉，作品尚未
　　　　　完成，八月廿七日死於鼠疫，被安葬於法拉里教堂，
　　　　　享年八十八歲。（提香出生年代傳為一四八八年至九
　　　　　○年，本年譜歲數依一四八八年出生計算。如依一四
　　　　　九○年出生計算為八十六歲）

國家圖書出版品預行編目資料

提香：威尼斯畫派大師 =Tiziano / 何政廣
主編. -- 初版. -- 臺北市：藝術家, 民 89
面； 公分. --（世界名畫家全集）

ISBN 957-8273-64-9（平裝）

1.提香（Tiziano, 1488-1576）- 傳記
2. 提香（Tiziano, 1488-1576）- 作品
評論 3. 畫家 - 義大利 - 傳記

909.945　　　　　　　89007379

世界名畫家全集

提香 Tiziano

何政廣／主編　曾長生／譯寫

發行人　何政廣
編　輯　王庭玫・陳淑玲
美　編　柯美麗・陳彥廷
出版者　藝術家出版社

　　　台北市重慶南路一段 147 號 6 樓
　　　TEL：（02）23719692~3
　　　FAX：（02）23317096
　　　郵政劃撥：0104479-8 號帳戶

總 經 銷　時報文化出版企業股份有限公司
　　　　　桃園縣龜山鄉萬壽路二段351號
　　　　　TEL：（02）2306-6842

印　刷　東　海彩色印刷有限公司
初　版　中華民國 89 年（2000）6 月
定　價　台幣 480 元

ISBN　957-8273-64-9
法律顧問　蕭雄淋
版權所有・不准翻印
行政院新聞局出版事業登記證局版台業字第 1749 號